# 大人的
# 手繪拼貼教室

## PAINT, CUT & PASTE

Simple and Creative Paper Collage Ideas
for Everyone!

羅傑耀 —— 著

# INTRODUCTION

拼貼與我

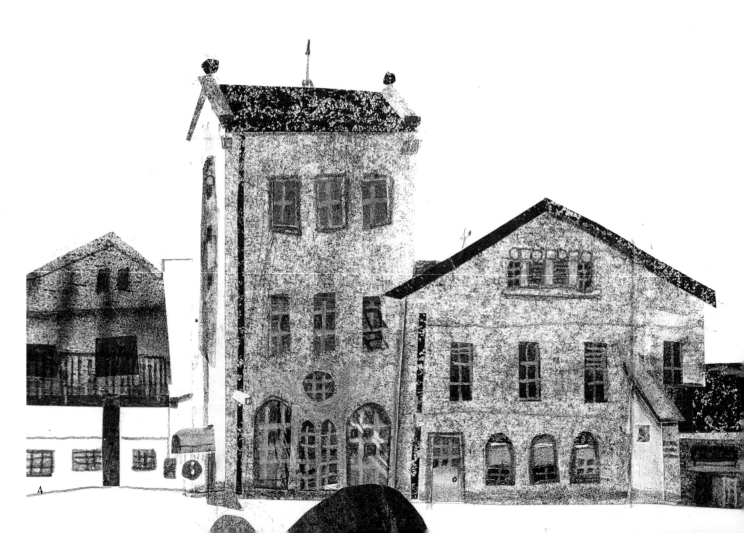

在國小有一次的美勞作業，是使用雜誌撕成的碎片去貼成自畫像，利用現有圖片的顏色找出顏色的層次，再一片一片的將紙花貼成人像，雖然蒐集的過程很耗時，但最後成品的效果很好，也讓我印象深刻，而長大後，接觸拼貼的機會更少了，勉強切題的話，大概就只剩下筆記本裡頭偶而會貼上的車票或是展覽門票。

2019年，因為參加了一堂戶外速寫課，主題是用自製的灰階色紙拼貼建築物，學生們就在台北華山園區裡頭取景，而在校外教學前，我利用了家中無數的顏料，預先做出各種底紋，有碳粉、蠟筆、壓克力顏料等等，然後再拿去影印，到了現場後進行即席創作。

一開始，我很猶豫這樣的作法，也有些抗拒拼貼建築物，原因是已經有好多年沒再做過拼貼，而且蓋房子也是我不擅長的主題，不過當靜下心來思考前景與背景的關係，了解房子與天空的處理可能性，進一步認識拼貼與速寫的用意後，頓時發現這樣的手法，實在太迷人！

剪刀在紙張一刀一刀地剪，質感底紋的堆疊與可隨興的排列，反而比顏料畫在紙張上頭來的更自在，可調整、覆蓋，房子的外形就慢慢越來越鮮明了，再用輔助筆材處理過明暗變化後，一棟棟的建築物就蓋好了，氛圍甚至還比手繪的還讓人喜歡，深深愛上拼貼這樣的創作方式。

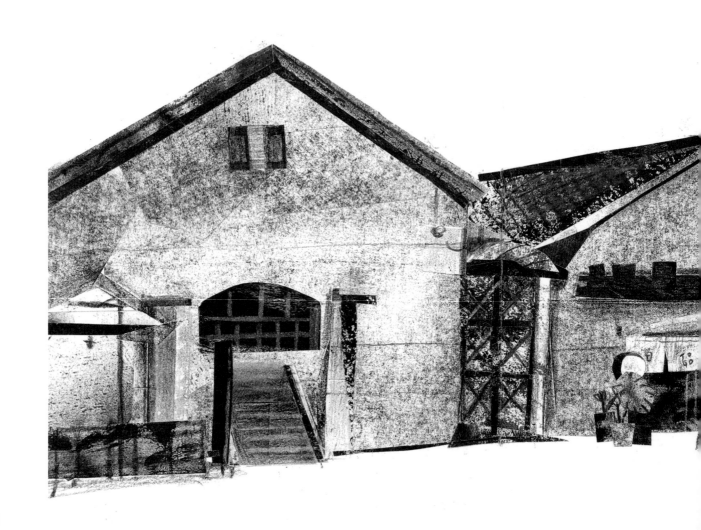

我從事教學有七年時間，大部分的課程，我教我的學生畫寫實的主題或是想像力插畫，媒材不外乎顏料與畫筆，同時也習慣把作品畫得工整又漂亮，而接觸速寫與拼貼後，反而激發了自己更多的靈感，隨時都有旺盛的拼貼慾望，所以就在那堂課之後，我便開始四處蒐集紋理，看到感動的畫面就拍下來拼貼成作品，舉凡博物館、美術館、植物園或是老社區的鐵皮屋，都是我的取材對象，主題除了建築物以外，也開發：動物、植物、人物、昆蟲……等等，可以說是完全地著了魔。

在這本拼貼書，想要跟大家分享拼貼入門的方法，從選擇工具到製作底紋，製作花草到拼貼可愛的動物，然後繼續變化出各式各樣的想像力人物，最後的單元把這些元素都組合起來，放進構圖，這樣循序漸進的內容，期待大家也能夠像我一樣，著迷於拼貼。

最後，這本書要獻給我天上的家人

重度沉迷拼貼的這一年，有很長的一段時間，我需要南北來回通勤，探望生病的父親與家人，而拼貼陪伴了我許多在高鐵上等待時間，撫慰著不安的心靈與情緒，讓我能夠更細心地觀察這個世界進而跟自己對話，透過拼貼，一片一片地剪出自己打造的烏托邦，而這過程帶給我生命無法想像的收穫與能量，你也來試試看吧！

Roger

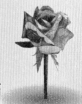

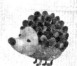

## LESSON 5. 人物拼貼

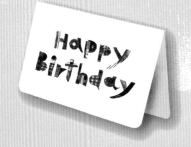

## LESSON 7. 延伸運用

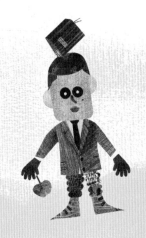

## LESSON 6. 構圖設計

目錄

CONTENTS

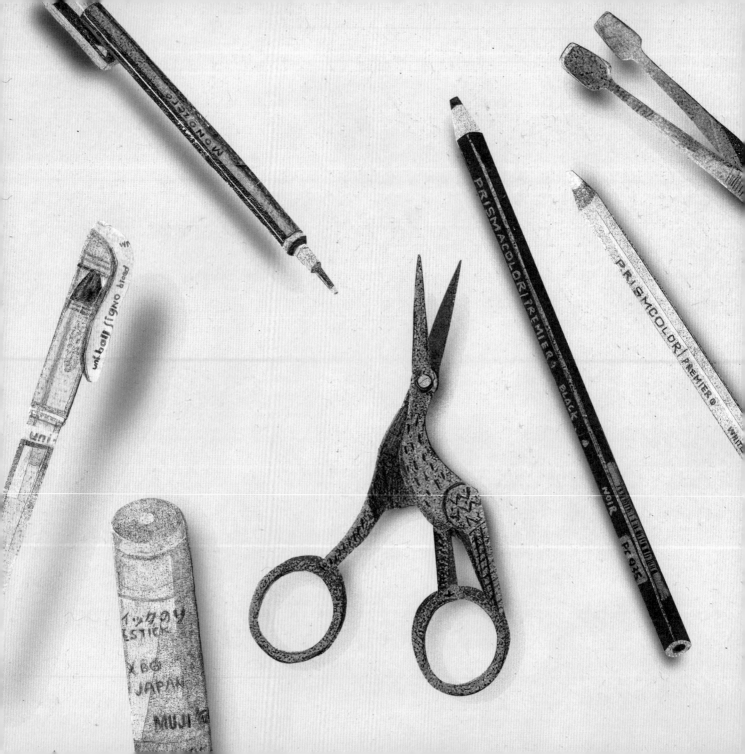

# LESSON

基本工具

BASIC TOOLS

# 1

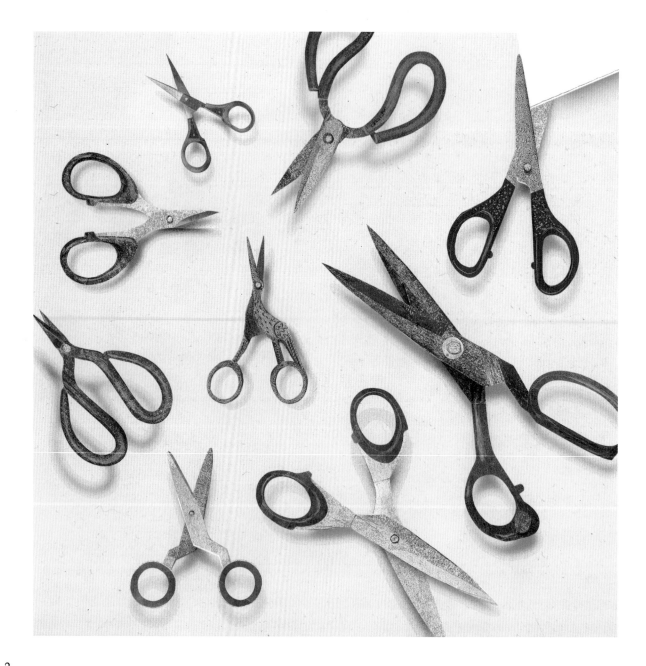

# 剪 刀

拼貼作品的靈魂來自一把好用的剪刀，在第一次接觸拼貼時，曾試過各種剪刀來剪貼，也正因為找到了最上手的一把剪刀，讓我能創作至今都不厭倦，剪貼的過程需要耐心而且會長時間使用到手腕，好剪耐用的剪刀，絕對是個關鍵。

請先把家裡頭所有剪刀都找出來，每支都剪剪看，感覺開闔的流暢度並且檢查刀刃是否鋒利，選擇剪刀時要注意，由於每個人的手指粗細不一，舒適度也會有所不同，去感受剪柄與手指圈環的差異，甚至剪柄的材質都是影響掌握和剪裁的靈活度，試著找出一把長時間使用也不會手痠的款式。

# PICK

# POINT

選用剪刀重點

## 【刀尖】

剪刀的刀尖可分為圓頭與尖頭兩種，我個人的使用
經驗，會推薦使用尖頭的剪刀進行創作，修剪細微
的局部會比較方便，判斷上也會相對精準。

## 【 刃 長 】

刀刃長度影響剪裁距離的長短與製作時間，越長的
刀刃雖然看似可以剪得多剪得快，但長時間使用下
來，會造成手腕痠痛，我個人常用剪刀的刀刃長度
約4公分左右，控制力道和久剪都很合適。

## 【 指 圈 】

隨著剪柄的材質與大小，能夠套入的手指數也不同，
一指到四指的都有，在指圈部分，我習慣單指套單圈
(大拇指與中指)，剪起來最舒適，不過這是每個人的
使用習慣，會建議要親自操作後再進行選用。

## 【 尺 寸 】

不建議選用過長或過短的刀材，長至一把30公分
的布剪或是短至10公分的指甲剪，在拼貼上都不
適合，由於有時會有外出拼貼的需求，大剪刀攜帶
上不方便而且嚇人、小巧的指甲剪費眼力外又不好
剪，我會建議你，選用手掌大小的尺寸為佳。

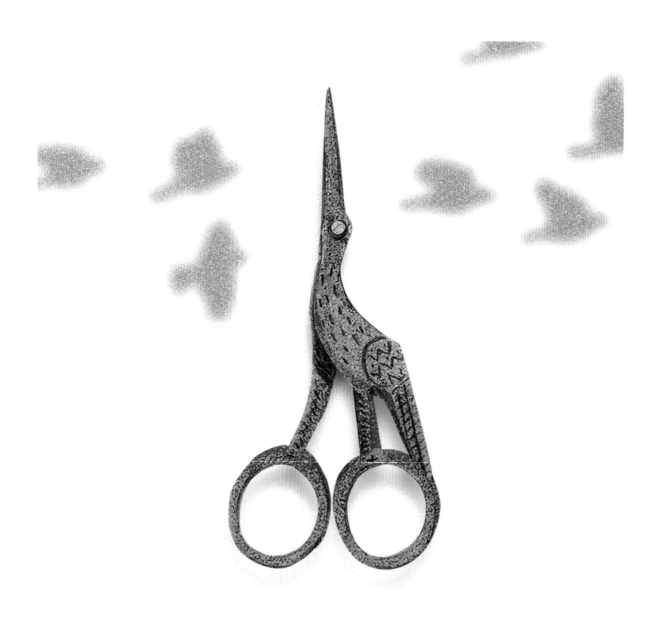

這把12公分的鸛剪是多年前日本旅行時，因鳥的可愛造形而買下，放在家中抽屜裡有五年以上，直到開始拼貼後才又拿出來使用，剪著剪著發現這樣的尺寸，好剪而且很好控制。有段時間癡迷拼貼到連旅行或搭高鐵時都會創作，起初帶了一把紅色大剪刀上車剪，發現車廂內氣氛瞬間凝結，乘客都投以恐懼眼神，才低調地改用目前的鸛鳥剪刀，情況改善許多。

＊ CHECK ＊

另外提醒，戶外拼貼時最怕遇到起風，材料被吹飛到處追著跑的窘境，外出想拼貼前，記得一定要準備文件夾或小盒子，方便你收集紙屑。

# 口 紅 膠

我很喜歡研究媒材的差異，用實驗精神而且不計成本地去發掘問題，一開始接觸拼貼時，想要找到最好用的接合劑，一口氣搜刮了市面上不同品牌的口紅膠，在這之前也用過膠水、白膠、相片膠……等等，使用後發現口紅膠比較適合用來做黏貼的接合劑。如果你也想研究，可以採購大量的口紅膠，各種黏貼方法都試著操作一遍並記錄，這樣能夠找出最合適自己的口紅膠，同時這也是我在創作裡頭，最享受的一個過程。

# PICK POINT

## 選用口紅膠重點

【 膠 體 】

口紅膠的膠體有硬有軟，用手指去掐和沾黏表面膠質，太濕軟的口紅膠雖然膠質好塗抹，但在黏合上會有外溢的現象，反而易弄髒作品。

【 黏 著 度 】

有些口紅膠標榜速乾強黏，並不適合我喜歡的創作方式，由於太快乾掉或黏的太過牢固，改變心意想調整拼貼位置，這時就會造成移動上的困擾。

【 顏 色 】

大多數口紅膠為白色膠體，塗抹後為無色透明，有些帶有鮮豔色彩，方便辨識也增加趣味，但在乾燥後顏色會變淡或泛黃，我個人只選用白色膠體。

【 味 道 】

一般多為無味，有些有淡淡的香氣，選用上避免過重的氣味即可。

【 保 存 】

剪貼告一段落，我常忘記將口紅膠蓋回蓋子，這會造成膠體的乾燥，所以保存上千萬記得，不用時要蓋好蓋子的習慣，另外有些品牌口紅膠放置一段時間後會萎縮、質變，也是蓋子沒有鎖好或不密合的氧化現象，要特別留意。

結論，測試口紅膠最好的方法就是花一些時間實際地使用它，觀察口紅膠在手指上的殘膠就能反應出品質的不同，雖然濕軟的膠體好塗抹，但過於黏膩的膠質多少會在畫紙上及手指頭留下殘膠，乾掉後會變黑變髒，容易沾黏不好移除，反而讓作品顯得不乾淨，得花很多時間剔除，很麻煩。

★ CHECK ★

那大家會好奇，Roger 最推薦的品牌是哪個呢？答案是日系品牌的口紅膠，是我發現最適合用來做拼貼，該品牌的口紅膠黏性適中、貼完的初期還能夠微調紙片位置，而且不黏手不殘膠，還有一股淡淡的香味，久放也不會變色或是變質，大推！

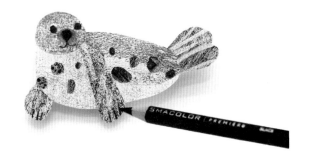

# 色 鉛 筆

有時候想畫些隨興的線條，可以運用色鉛筆的線條來增加作品的故事性。我使用油性色鉛筆來提亮細節和加深暗面，白色色鉛筆常用在物件的亮面或反光，輕輕刷過影印紙的表面就能做出光澤；黑色則用來加強陰影的處理，例如關節的轉折或是衣服的皺褶陰影。

拼貼時，我通常只用黑、白兩色色鉛筆，而油性色鉛筆上色容易、顯色效果佳，水性色鉛筆反而沒有這些優點。

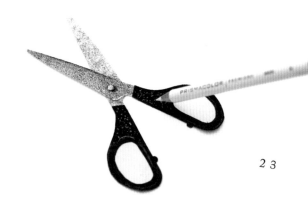

# 白 墨 筆

俗稱牛奶筆，處理小細節很方便，如文字、反光、細線條等。市面上可買到的有兩款，細桿筆身如原子筆尺寸的和筆桿較粗的，我推薦選用後者，粗桿白墨筆不但出墨流暢，畫出來的白線也相當明顯。

在拼貼修飾階段，建議初學者不要過度依賴色鉛筆或是牛奶筆。或許在紙片的組裝時，你會覺得區塊太複雜，要剪很多灰階來做堆疊，超級麻煩，於是取巧使用筆材來處理明暗，然而這麼做會讓作品顯得過於刻意，讓人注意到明暗裡頭附加的筆劃，結果越畫越多餘，無法真正享受拼貼的趣味。

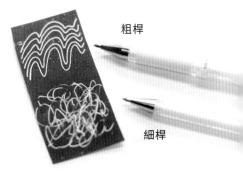

粗桿

細桿

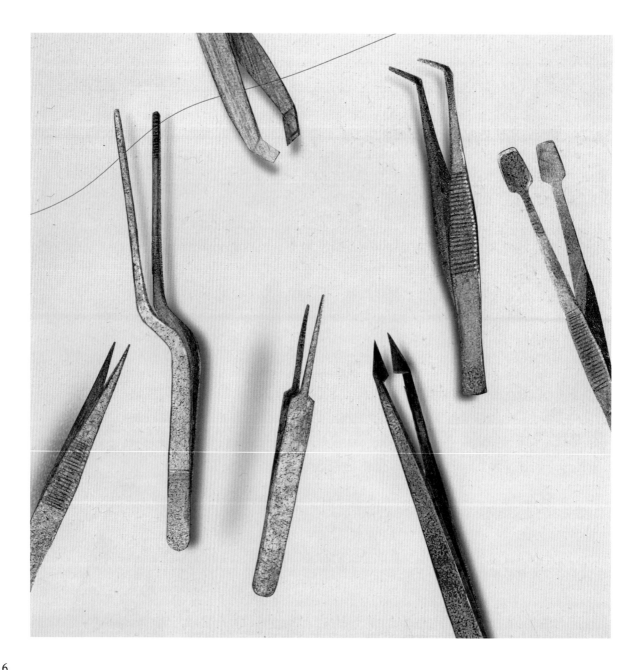

# 鑷子

夾細小零件時，例如修剪動物的細小鬍鬚，用鑷子夾取對位很方便，人物拼貼的配件製作也需要用到鑷子。拼貼時，經常一陣風吹過後剛剪好的元件就不見了，與其翻箱倒櫃地找很久，倒不如重剪一片，這時鑷子就能發揮作用，它可以牢牢夾住紙片，再細小的元件都不會遺失。黏貼時，若是覺得自己的手指笨拙或指頭太大，位置上不好對位，有鑷子的輔助也絕對輕鬆許多。

鑷子有各種形狀，包括尖頭、方形、尖端轉折的，扁型頭的鑷子夾取面積比較大，也不像尖頭鑷子擔心會被刺傷。此外，考慮攜帶的便利性，建議鑷子不要過長，能夠收納在鉛筆盒為佳。

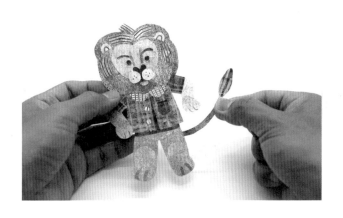

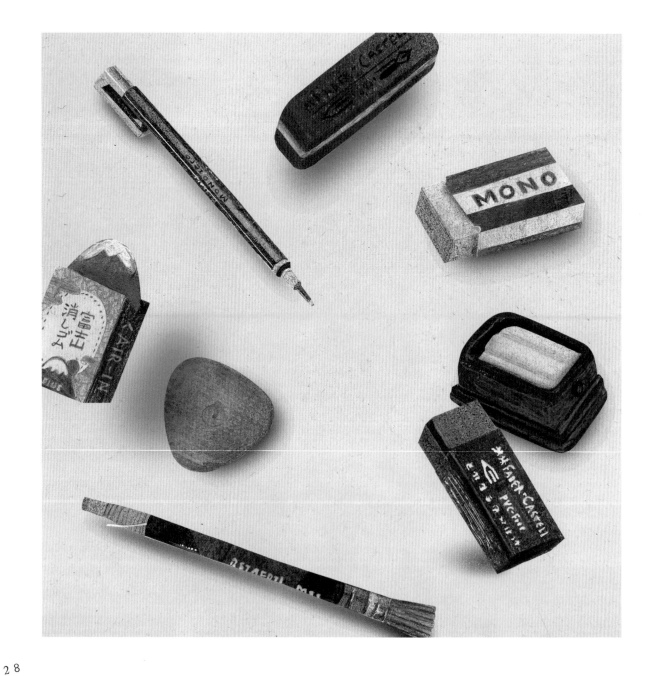

筆形橡皮擦

## 橡 皮 擦

若想在黑色或深色影印紙上處理亮澤面,除了使用油性色鉛筆、牛奶筆外,也可以用橡皮擦擦白,效果更自然,反差也不會太強烈。

橡皮擦的種類有筆型、軟橡皮、色鉛筆用、原子筆用、三角形……等等,還有擦一擦會有富士山跑出來的創意橡皮擦。挑選橡皮擦的重點:接觸面要小,要能擦出細線或細點。因為擦拭的範圍通常不會太大,若使用一般尺寸的橡皮擦容易擦破或磨損紙面,筆型橡皮擦或三角橡皮擦的擦拭面積小,用起來就超方便。筆型橡皮擦分為圓點形與方形兩款,便於手握的三角橡皮擦也很好控制,這兩種都很推薦。

三角橡皮擦

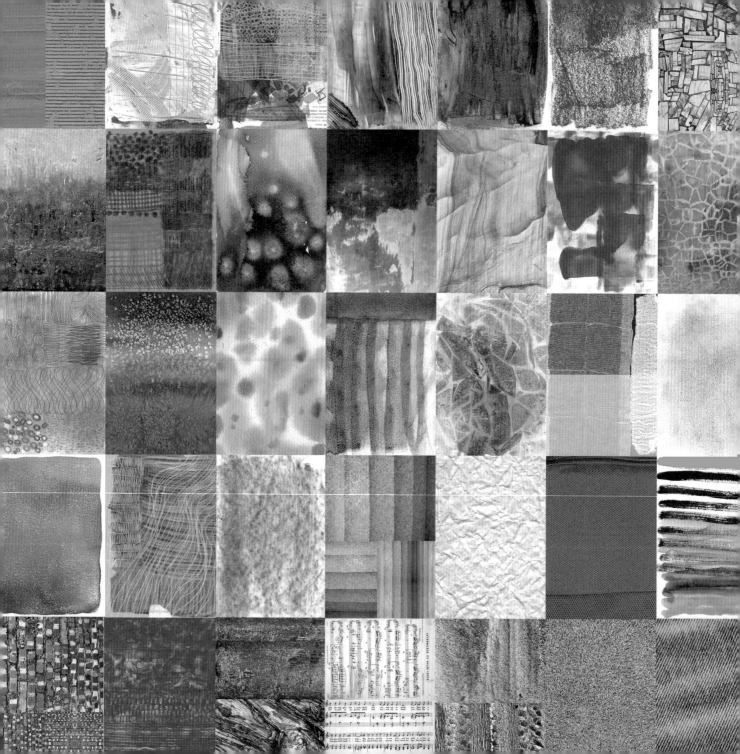

# LESSON

## 紙材與底紋

PAPER & PATTERNS

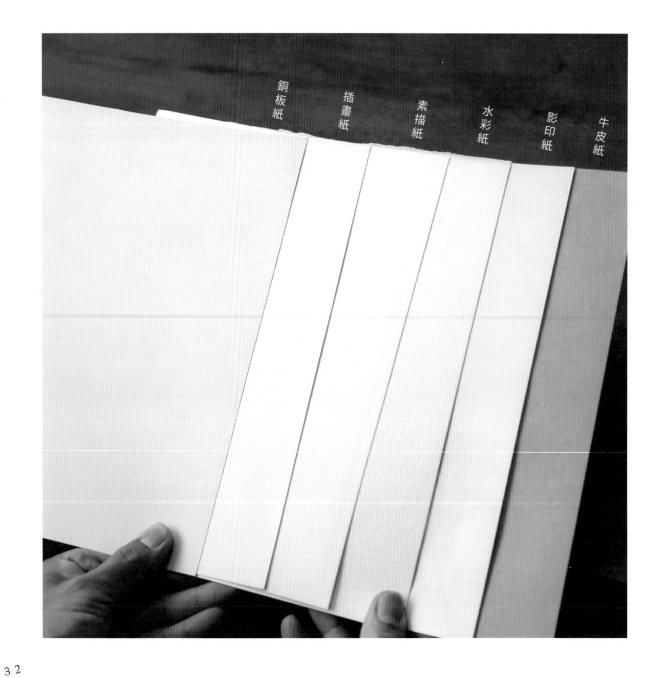

銅板紙　插畫紙　素描紙　水彩紙　影印紙　牛皮紙

## 紙材：基底材

以下列舉六種用來黏貼的底紙，也就是所謂的基底材，銅板紙、插畫紙、素描紙、水彩紙、影印紙、牛皮紙，厚薄不一紋理也有差異。

### 【 銅 板 紙 】

紙面光滑好黏貼且表面會反光，但是用色鉛筆著色的效果不好，要使用此類紙材做拼貼，建議選擇厚磅數且無明顯反光的雪銅紙為佳。

### 【 插 畫 紙 】

紙面有微微光澤且觸感柔和、顏料附著力佳，很適合添加色鉛筆或是乾性顏料，若拼貼作品中會有大量上色，插畫紙比銅板紙效果更好。

## 【 素 描 紙 】

市面上有販售黃素描與白素描紙,紙面有細緻紋理,適合素描與炭筆,由於單價最便宜,貼合的效果也不錯,若想即時調整畫面,也可輕鬆取下局部的紙片,在試過各種紙張後,我多以白素描紙作為主要的基底紙材。

## 【 水 彩 紙 】

分成粗目與細目、熱壓與冷壓多種規格,紙的含棉量高,很適合做渲染上色,若拼貼作品多為黑白色系無大量水彩上色的話,水彩紙反而是個成本太高的底紙,而且它的紋理明顯,除了黏貼耗時,也比較容易鬆脫。

## 【 影 印 紙 】

影印紙我大多複印後拿來當作品素材,不會用來當成底紙,因為只要將作品黏合在上面後,若想要拆下來換紙或是移動位置,會撕得很辛苦,故不推薦以影印紙做為底紙的選項。

## 【 牛 皮 紙 】

黃褐色的牛皮紙呈現復古的懷舊風格,貼上灰階的影印紙所構成的色調相當特別,你甚至可以用瓦楞紙來試試看,別有一番風味。

剛開始練習拼貼時，可以準備一本速寫本，尺寸以A5為佳，記得不要太小，而速寫本的紙張有水彩紙、書面紙或素描紙，我平常使用的大多是素描紙的速寫本。練習一段時間後，可以把你的速寫本換成A4或是更大的尺寸，用大畫面來訓練自己的構圖，做出更多的細節。放大創作格局，就能傳達更多的故事內涵喔。

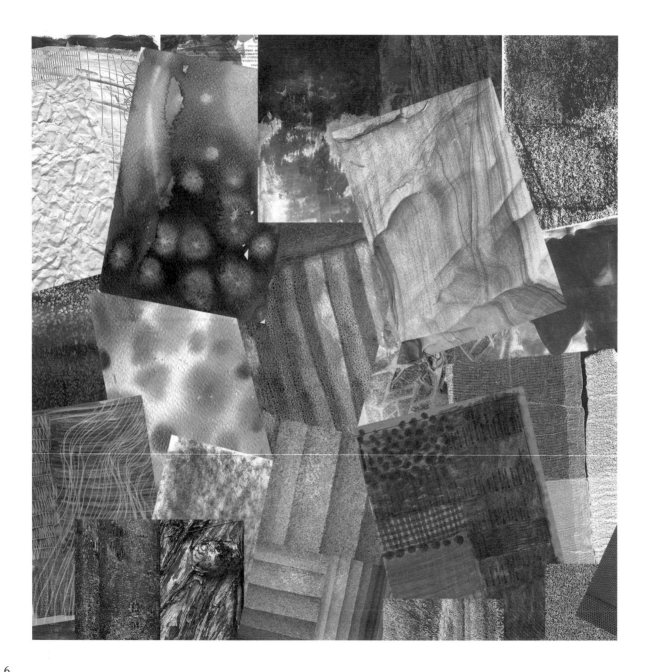

# 紙材：黏貼材

拼貼初學者，不妨先嘗試以灰階（黑、白、灰）的色紙來製作，但請記得要多買幾種灰階，例如深灰、淺灰、冷灰、暖灰，使作品的層次變得更豐富，也可以搭配舊報紙、雜誌的素材一起拼貼。另外，上述這幾種媒材除了報紙外，厚度跟材質都不同，所以在黏貼時有些紙材會不牢固，要特別留意。

我使用的黏貼材是複印後的影印紙，不僅克服不同紙的厚度問題，也讓紙材變得單純，而且自製紙材有個好處：灰階可自行掌控變化，不被現成的色紙侷限。在灰階上，我運用鉛筆、炭條、水性及乾性顏料做出肌理紋路，或是拍照的素材，送去影印後再拿來剪貼，保留的原稿還可以複印好幾遍，同時掃瞄建檔，建立個人的拼貼材質庫。

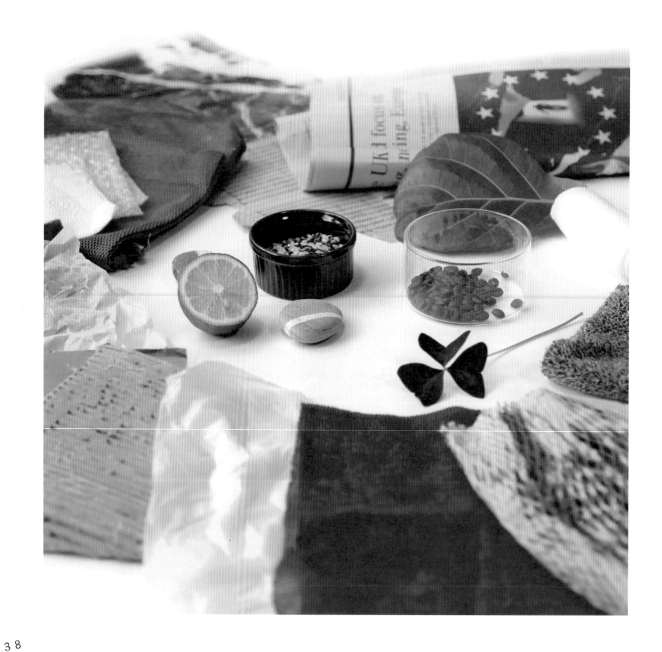

# 生活取材底紋：實物拍攝

關於底紋的蒐集，法國畫家亨利‧盧梭曾說：「大自然就是老師。」而在這個大教室裡有許多待發掘的寶藏，只要多花些心思觀察生活、到處走走，環境中就有許多讓人驚喜的圖庫可用。我有很多素材都是從生活裡取得，如老舊公寓斑駁的牆面、路邊生鏽的鐵門、巷弄裡常見的馬賽克磚或是水溝旁的茂密青苔……等等，旅行時也會特別留意周遭風景的材質紋理，拍照記錄下來，手邊若剛好有帶速寫本，我就會再畫過一遍。

手機

相機

速寫

生活取材的類型

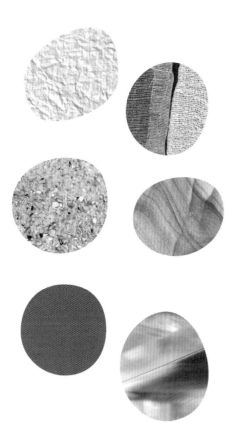

## 【 紙 質 】

**報紙、牛皮紙、瓦楞紙、廚房紙巾**

可以把紙搓一搓、揉一揉，形成皺皺的紋理，或是紙箱常用的瓦楞紙板，將表層的紙衣撕開，形成不規則斑駁的紋路。另外，牛皮紙也是個不錯的選擇，有些牛皮紙拿來做為緩衝包材，表面有切割過的孔洞，攤開後又是一張新的底紋。

## 【 棉 麻 類 】

**紗布、抹布、毛衣、牛仔褲**

我們身上的服裝，如冬天的針織毛衣和平常穿的牛仔褲都有明顯的纖維肌理；而廚房裡的抹布，直接拿去影印就是一張很好用的素材，用來拼貼動物毛髮，絕對逼真。

# 【 有 機 物 】

**米粒、咖啡粉、皮革、葉子、蛋殼、樹皮、木頭**

我在通勤等紅綠燈時，有時候會拿手機拍路樹的樹皮，有的如烤得酥脆的酥皮表面，有的粗糙得像結痂硬塊，一看到這些紋理，馬上就能激發靈感運用在作品中；或是打開冰箱，蔬菜、肉類、雞蛋等，這些紋路隨手可得。

# 【 塑 料 】

**塑膠袋、泡泡袋、網袋、海綿、墊板**

生活環境中滿是塑膠製品，我在選用此類素材時會考慮紋理的差異性，盡量發掘不同的肌理，塑膠袋可以搓一搓再影印，常見的泡泡袋跟海綿也是很不錯的選擇。

# 【 礦 物 】

**牆壁、地板、石頭、沙子、寶石**

公園的泥沙、河邊的石頭、潮濕發霉的牆面，尋找漸層明顯的區塊，這樣運用的範圍會比較廣泛，切勿形成單一灰階的單調肌理。

# 【 金 屬 】

**鐵鏽、鋁板、螺絲**

腐蝕生鏽的效果很令人著迷，可以找找舊鐵門或是老房子，甚至是金屬板材的髮絲紋也很棒，又或是抓一整把的螺絲、鐵釘鋪平拍攝，都能製作出令人驚喜的紋理。

# 手繪自製底紋：紋理工具

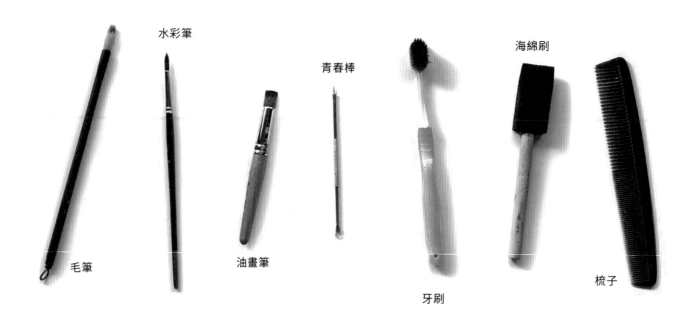

水彩筆

青春棒

海綿刷

毛筆

油畫筆

牙刷

梳子

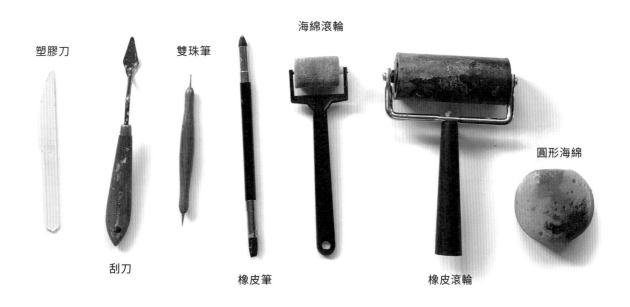

塑膠刀　　　　　雙珠筆　　　　　　海綿滾輪　　　　　　　　　　圓形海綿

刮刀　　　　　橡皮筆　　　　　橡皮滾輪

製作紋理的工具，可到美術社、文具店、五金行選購。

## 【 筆 刷 類 】

水彩筆、毛筆、油漆刷或是牙刷，硬質毛可做
出粗獷且明確線條的質感，軟質毛適合加水渲
染畫出漸層，形成柔美的色調。

## 【 海 綿 類 】

海綿種類繁多，洗碗用的粗質海綿、拿來畫畫
的細紋海綿塊或是孔洞更細密的科技海棉，各
種粗細都可沾顏料做大面積塗抹，也可以用輕
拍、按壓方式產生漸層、顆粒質感。

## 【 刻 劃 類 】

針或牙籤可用來戳點或刮線，鋼珠筆（雙珠筆）適合做刻痕，方便畫出複雜圖樣。縫隙規則排列的梳子、塑膠蛋糕刀與叉子，可用來做波浪紋或格紋，既省時又效果好。

## 【 塗 抹 用 具 】

用油畫刮刀上色就像在吐司上抹花生醬，顏色可以控制得飽和均勻，橡皮筆能夠做出很多變化的紋理，而滾輪有分橡皮與海綿材質，若想大面積上色快速製造底紋，這幾樣工具都非常推薦。

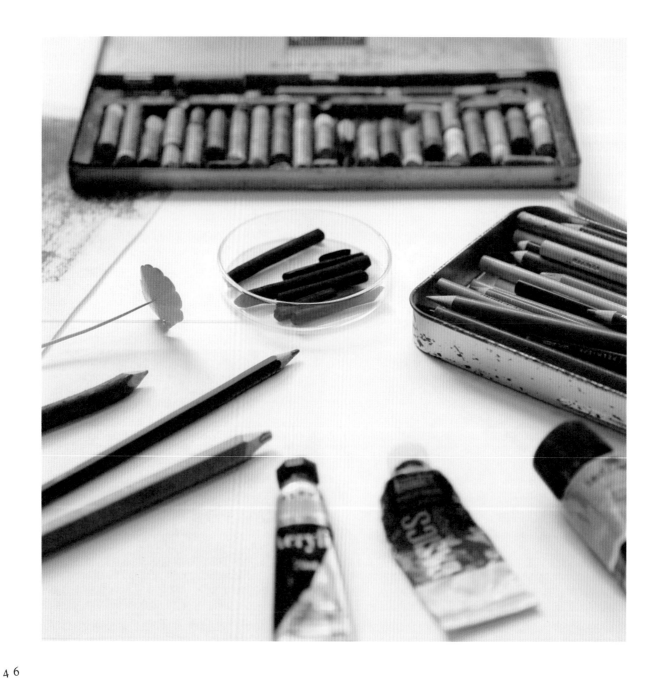

# 手繪自製底紋：乾性顏料

乾性顏料所繪製出的底紋富有個性也較強烈，推薦先從鉛筆、炭粉紋理開始製作，而且這種類型的底紋在拼貼上常被大量使用，是很重要的底紋來源喔！

乾性顏料包括鉛筆、炭條、蠟筆、壓克力顏料（不加水），因為完成後會送去黑白影印，無須在意紋理的配色問題，製作時能產出鮮明紋理跟明暗才是這個章節的重點，希望顏色不要造成你在操作上的選擇障礙。

## 【 炭 粉 類 】

直接將炭筆塗抹在紙張,就會形成較明顯的紋理,也可在畫完後用手指頭直接抹或墊著衛生紙推一推,質地相對綿密;若是想再製造多一些肌理,可以用橡皮擦擦拭出線條或斑點。色粉類的上色由於附著力的關係常常會掉粉,完成後,以塑膠封套或噴上固著劑來保護作品即可。

## 【 鉛 筆 】

推薦使用2B以上的鉛筆,可先用側筆畫的方式,塗抹面積會比較大,鉛筆傾斜的角度也會影響筆觸的產生。盡量製作出包含「點、線、面」元素的底紋,點狀筆觸有如縫線,線條想像成草叢,整面的灰像是一朵烏雲。也可以抓一把不同顏色的色鉛筆用橡皮筋捆住,直接畫就很有個性了。

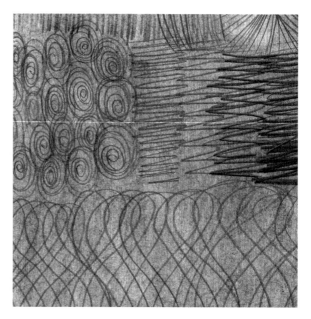

## 【 蠟 筆 】

只要直塗上色就能呈現原始鮮明的蠟筆質地，有
如小石子般的粗糙紋理，相當迷人。也可以試試
看做出曲線、網格、幾何形等等，大面積區塊若
要表現朦朧感或要混色，就用手指抹一抹。

## 【 紋 理 工 具 】

繪製時不用在顏料裡加水，直接畫就可以，搭配
版畫用的橡皮滾輪來回滾動，讓顏料稀釋、重
疊，反覆滾動印壓，製造層次感。顏料未乾前若
想再增加質感，可以用銳器刮出花紋，如竹籤或
水彩筆的尾端，或是舊牙刷、橡皮筆、海綿、梳
子、蛋糕刀等等，刮出不同肌理。

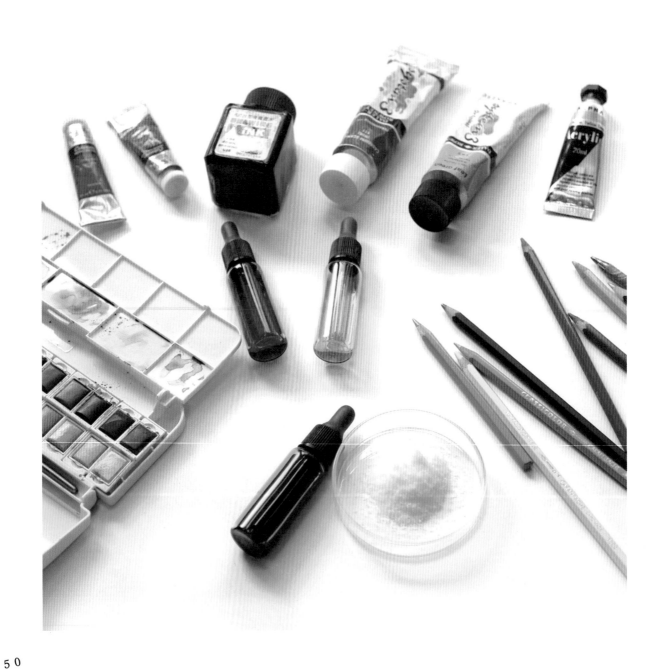

# 手繪自製底紋：水性顏料

水性顏料所繪製出的柔和底紋讓人感到舒適，層次豐富又迷人，
如果想拼貼軟性風格的作品，不妨多多嘗試水性底紋。

水性顏料可以選用水彩、墨水或彩色墨水、壓克力顏料（加
水）、水性色鉛筆，若想讓渲染的效果流暢，紙張請選用含棉量
高、載水性佳的厚磅水彩紙。

## 【 水 彩 】

上色前我習慣在水彩紙上刷一層透明的清水,將
畫紙塗濕後,用大筆刷或排筆快速刷色。也可以
灑一點點鹽巴在上面,製造出一些顆粒斑點效
果,乾燥後記得剝除紙張表面鹽粒。

## 【 墨 水 】

黑色或彩色墨水,乾筆能刷出書法字的筆韻,
若是處理渲染,上色前在底紙刷一層透明清
水,接著用畫筆刷條紋或點,讓墨水自由流
動,漸層的色調立刻顯現出來。也可以試著將
紙張以不同角度傾斜,控制渲染的方向跟擴散
程度。

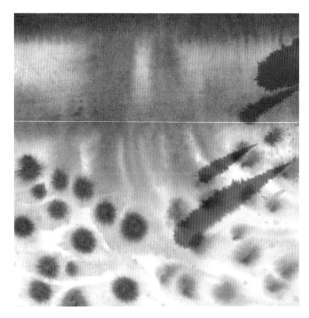

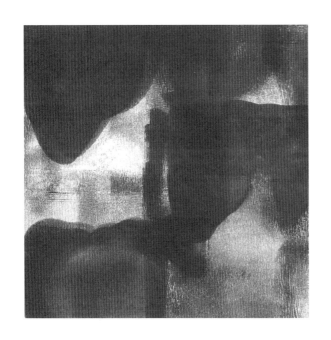

## 【 壓 克 力 顏 料 】

畫壓克力水性效果時,各類紙張都可選用,除
了用水彩筆外,也可以用滾輪著色,海綿滾輪
會有點狀斑紋,橡皮滾輪可做出細微的波紋。
第一層顏料乾燥後可繼續堆疊其他顏色,做出
多層次的色階,但請記得留意畫面的明暗變
化,不要塗著塗著就變平塗了。

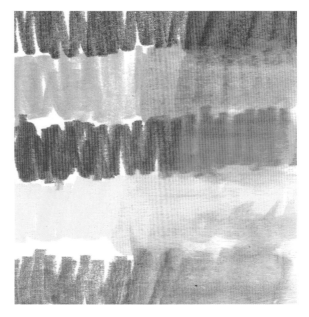

## 【 水 性 色 鉛 筆 】

容易取得的色鉛筆直塗在紙張後,加水溶解即
可產生水彩的效果,在顏料半乾之際,也可以
再拿色鉛筆在範圍內塗畫線條,顏色的深淺會
有不一樣的變化。

1. 基本工具　　2. 紙材與底紋　　3. 花草拼貼　　4. 動物拼貼

5. 人物拼貼　　6. 構圖設計　　7. 延伸運用　　8. 材質庫

# 取材重點

只要找出自己最常用的底紋，慢慢就能發展出自己專屬的創作風格！處理底紋時，最重要的是做出區別，畫的時候範圍不要太小，建議以A4左右的手繪原稿為主，這個規格除了方便送印或掃瞄，也便於保存及攜帶。製作上，底紋的紋理尺寸切勿畫得太大，因為這些底紋實際運用時並不好用，徒增日後困擾。你可以在電腦裡建立個人的材質庫，將每種來源分類後加以編號，外出旅行時若想創作，只要存取雲端上的檔案或使用隨身碟將檔案送印即可，完全不用擔心素材短缺。

## CHECK

- 灰階紋理的層次需分明。
- 花紋要有差異但不要過度誇張。
- 單一底紋的範圍不要太小。
- 底紋原稿尺寸選用A4即可。
- 記得建立個人材質庫。

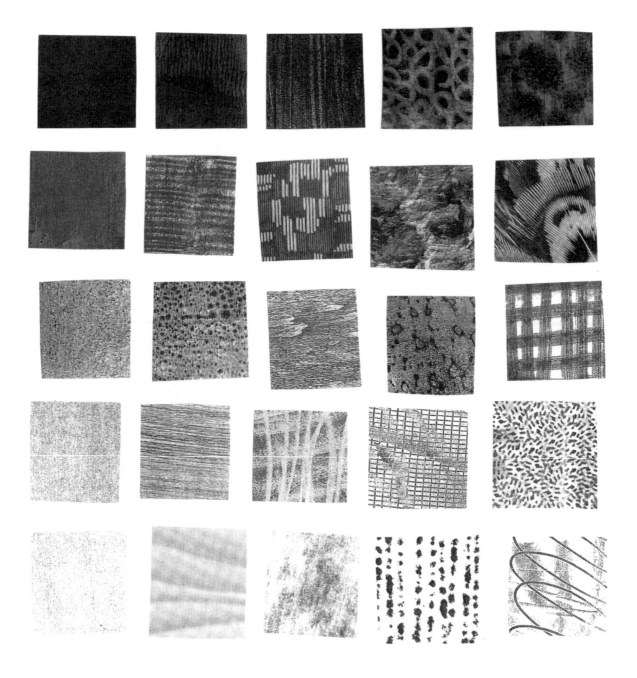

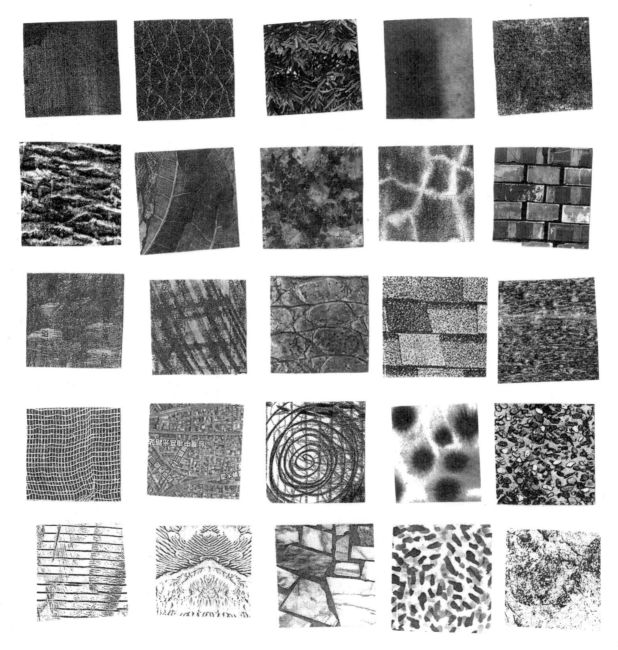

# 300 dpi
# CMYK

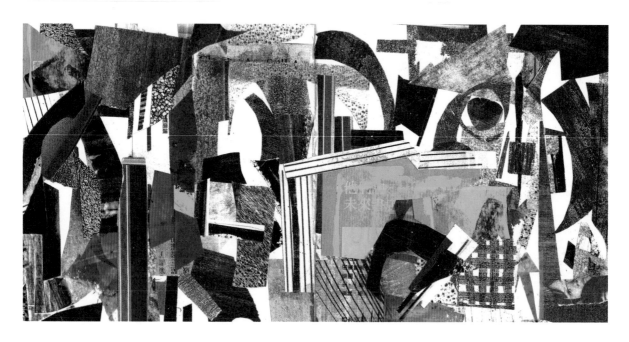

# 底 紋 送 印

底紋來源有兩大類：

1. 生活取材：用手機或單眼相機拍攝實物。

2. 自製底紋：將畫完成的素材掃描建檔，設定「解析度300dpi，色彩模式CMYK」，若需調整可用Photoshop影像軟體修圖。

## 【 掃 描 作 品 】

家裡如果沒有掃描器，可以委託專業廠商掃描，但不推薦使用超商的掃描器，因為它們的解析度約200dpi左右，不論精緻度或銳利對比，都比專業掃描或家用掃描器來得差一些。

## 【 列 印 輸 出 】

有些物品如抹布、塑膠袋等，取得素材後，可以直接在影印店或超商機器上列印；若是影像圖檔，存在隨身碟內再到機器操作即可。影印過程中可調整輸出的濃度，每種明暗都印出來看看，除了增加素材的多樣性外，有時也會獲得意外的效果。另外，常用的紋理或是符合當次主題的紋理，記得多印幾張備用。

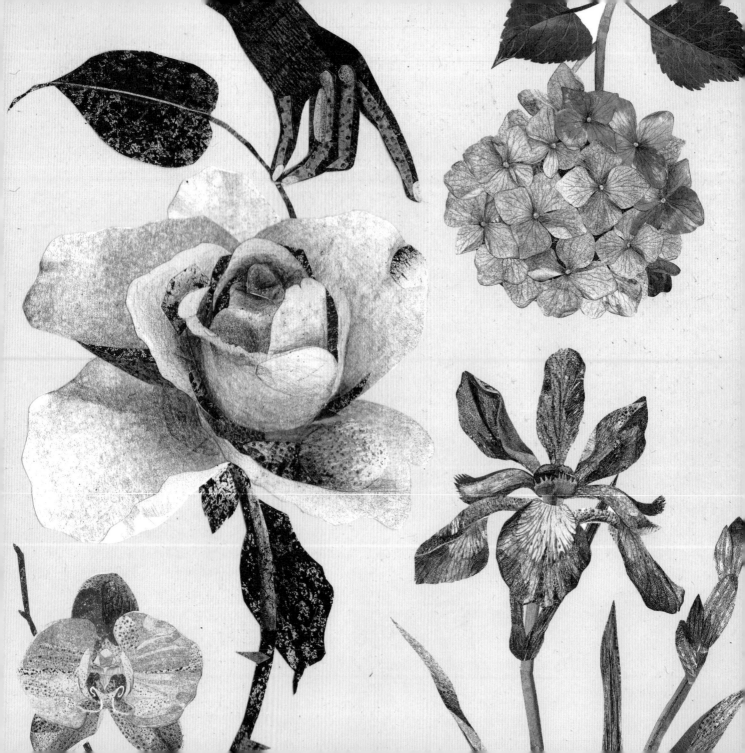

# LESSON

## 花草拼貼
### FLOWERS & PLANTS

# 3

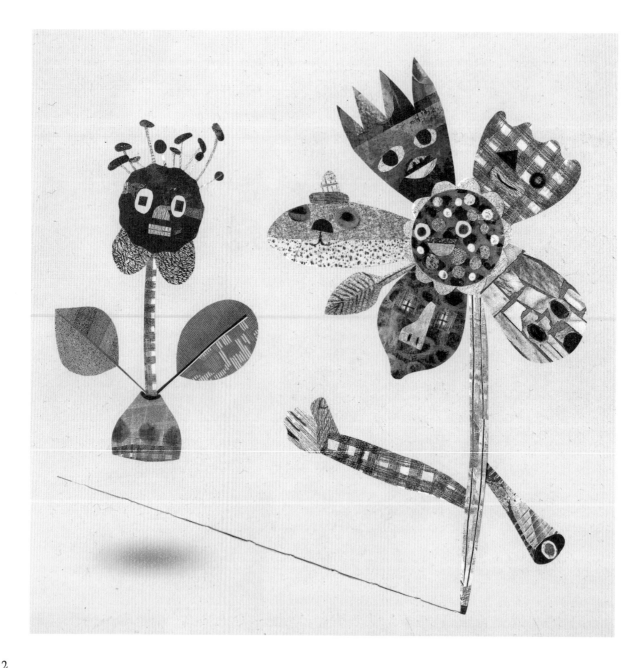

# 暖身：簡易花草

從植物入門，形狀較單純且元件不會太複雜。練習觀察植物的形狀，開始第一個暖身練習。先試著分析花蕊、花瓣、葉子的長相，用鉛筆試著畫過一遍，回想一下向日葵、玫瑰或康乃馨的花瓣，以及幸運草和楓葉等等不同形狀的葉子。修剪時，形狀差異越多越好，選用不同的底紋去剪，單一元件則不需要用到太多紙張組合。

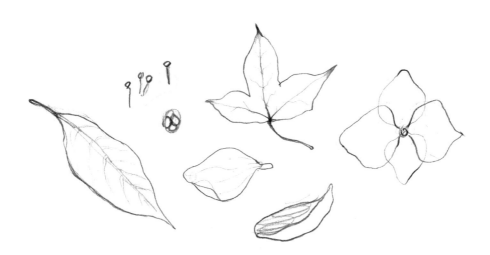

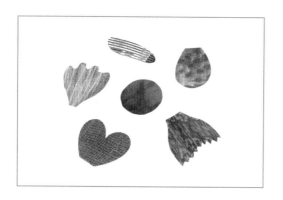

## 【 形 狀 】

從形狀開始發想，圓形、橢圓形、三角形或是方形、五角形，加以變化後形成扇形、鋸齒、波浪等等。

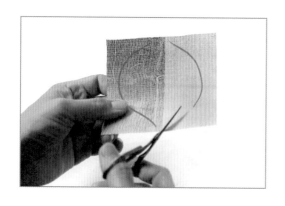

## 【 判 斷 】

選出不同的紋理，觀察紙張紋理可以用在花草的什麼部位，分隔兩半的花紋，剛好適合當成葉子的左右明暗面。

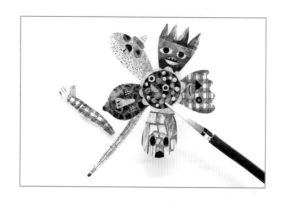

## 【 順 序 】

組裝前，思考一下每個元件的排列順序。花蕊放在最前面，接著安排花瓣，再來是莖與葉，最後幫它加上五官表情，一朵有個性的花就完成了。

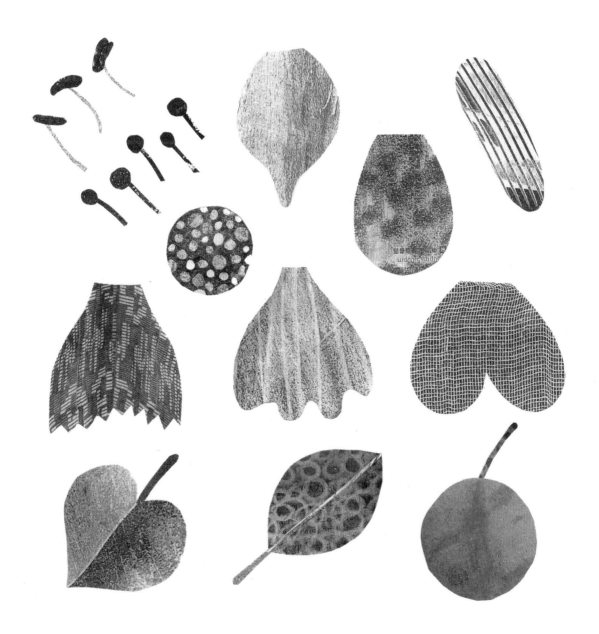

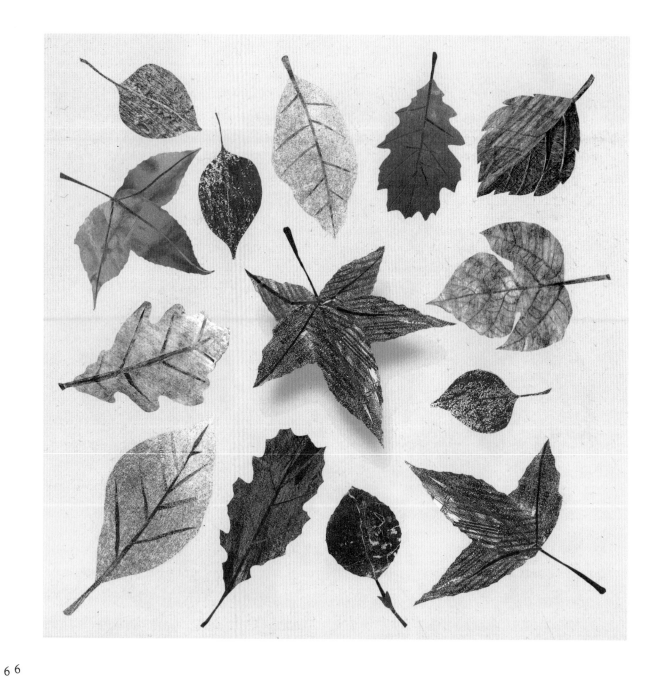

## 葉子

暖身過後，一起來挑戰形狀複雜的葉子。請先蒐集十片左右的樹葉，新鮮、乾燥或是壓平過的都可以，葉子的輪廓及尺寸越多變化越好。建議以木本植物為主，如榕樹葉、楓樹葉、玫瑰葉等等，這類葉片比較容易保存。

拿到葉子的第一件事，先觀察葉面、葉背、葉形、葉脈、葉柄、顏色等構造，如果有斑點紋理也很不錯。若無法取得實物，用拍照或是網路蒐集也可以，但是比起拿在手上實際研究還是稍微侷限了些。

【 葉 形 】

若輪廓為尖刺狀，在剪裁上使用小波浪剪法，到末端時輕輕往外拉扯，就會有尖銳且不規則的葉緣。

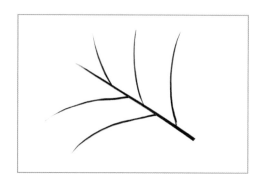

【 葉 脈 】

用深色紙張修剪細線條，剪出微微弧度，挑戰看看能剪得多細。黏貼的時候，順著葉片中心線往外擴散貼合。

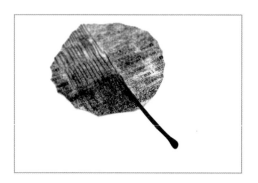

【 葉 柄 】

前端加入柄頭的部分，剪一小球處理，有點類似蘋果蒂頭的模樣。

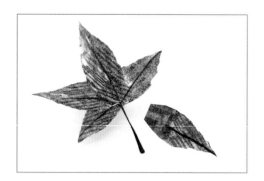

【 葉 片 】

以楓葉為例，它由三到五片葉型組成，不用一次剪出完整的葉子，單片修剪好後再來組裝，以便你調整每個尖端的角度，而且也不會變形得太嚴重。

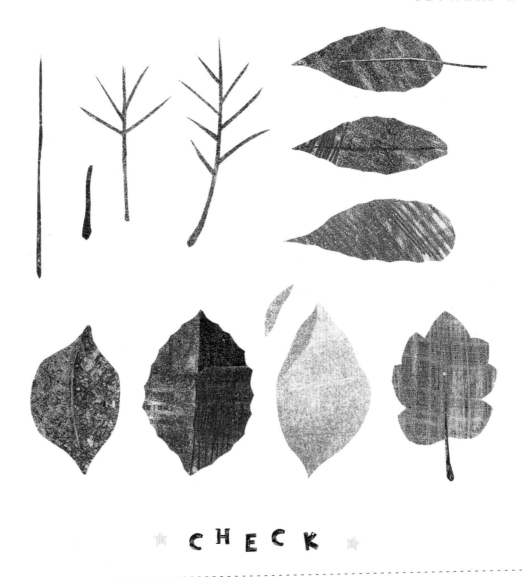

CHECK

草本與木本植物的葉子，葉脈方向與葉片數量不一樣，草本植物葉脈多為
平行脈，葉片是三的倍數，而木本植物為網狀脈，葉片是四或五的倍數。
下次撿到葉子時，仔細觀察一下吧！

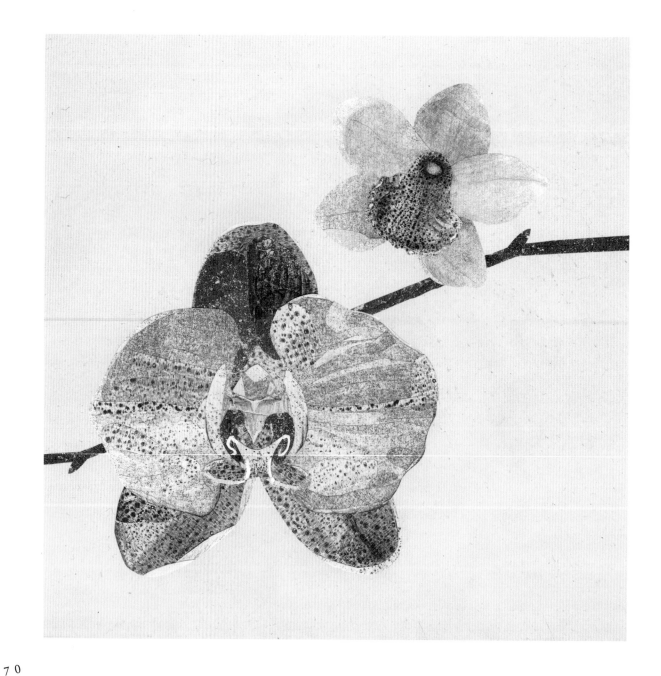

# 蘭 花

蘭花不僅品種多、造型豐富，也是很多人心目中最喜歡栽種的花卉。它的構造為兩片花瓣、三片花萼加上獨特造型的唇瓣，花型輪廓鮮明，很適合作為拼貼入門者的修剪練習。

## 【 花 瓣 與 花 萼 】

除了中心較複雜的唇瓣外，先將每片元件剪出來，花瓣、花萼共五片，花萼的顏色請使用較深色的底紋，與上層兩片花瓣形成區隔。

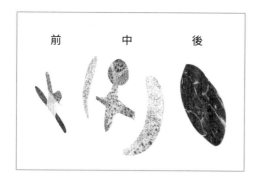

## 【 唇 瓣 】

蘭花的唇瓣有多種變化,製作時必須留意其結構,前、中、後的元件順序不要搞混了。我用深色後層來襯托中層與前面較複雜的形狀,使整體構造容易辨識。

## 【 斑 點 】

花朵瓣片上如需處理斑點,可使用現成有斑點的底紋紙張,以節省事後用色鉛筆仿製紋理的工夫。

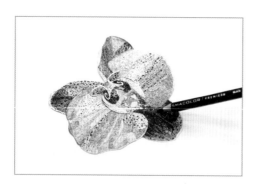

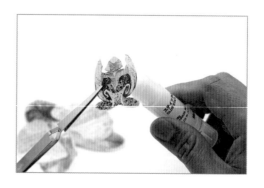

## 【 明 暗 加 工 】

若想調整花瓣間的明暗,可裁剪不同灰階的底紙繼續堆疊,形成立體感,或是用色鉛筆、牛奶筆修飾邊緣,加強上下物件的層次。

## 【 貼 合 】

唇瓣在最上層,接著是兩片花瓣,三片花萼襯在最底部,用口紅膠先浮貼,調整角度與位置,確認後再完全固定,蘭花就完成了。

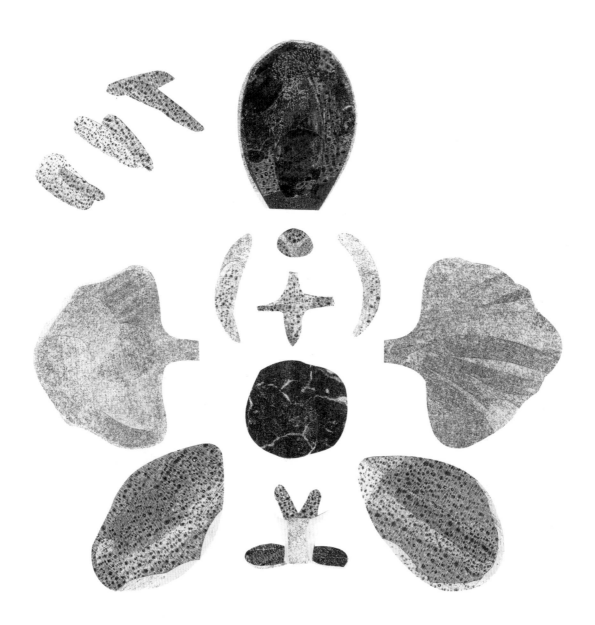

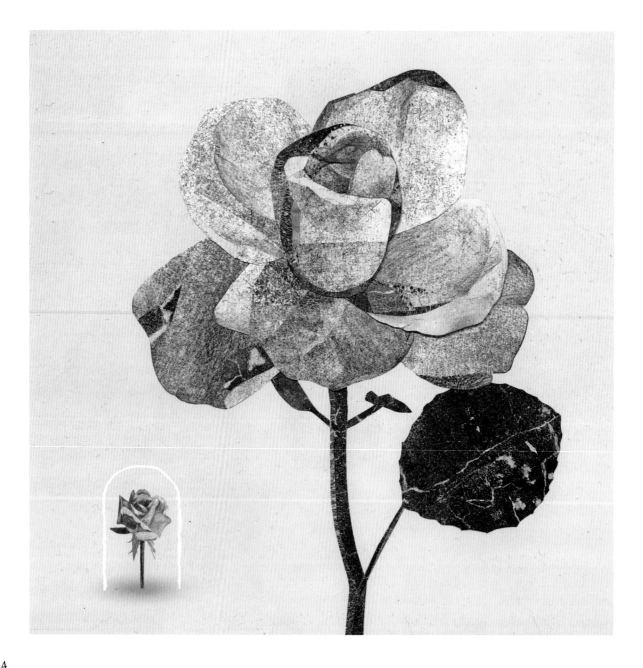

# 玫瑰花

小王子說：「如果你愛著一朵盛開在浩瀚星海裡的花，那麼，當你抬頭仰望繁星時，便會感到心滿意足。」玫瑰不僅迷人，更常被用來表達愛意。這個單元以玫瑰來說明包覆型花朵的製作要點，如何讓花朵呈現綻放又不雜亂的祕訣，同時表現出花苞的立體與層次感。

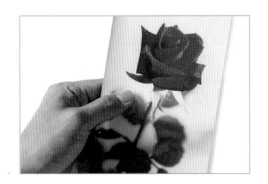

## 【 照 片 挑 選 】

建議初學者挑選含苞且周圍有大片花瓣開展的花型，不建議選用盛開且花瓣繁複的玫瑰。若能取得實體花朵更好！

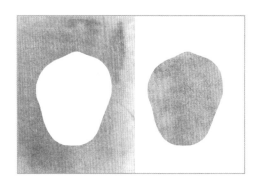

## 【 花 瓣 】

使用炭粉底紋的紙張來製作每片花瓣，剪出不同的角度變化，將個別的花瓣做出區隔。也可在這些花瓣上，用色鉛筆輕輕刷一下明暗深淺。

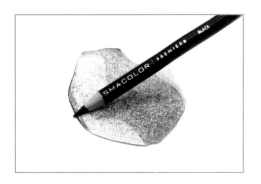

## 【 焦 邊 處 理 】

如需強調花瓣的外緣，可使用黑色色鉛筆，以側筆的方式摩擦紙緣，上色後會形成細緻的黑線框邊。

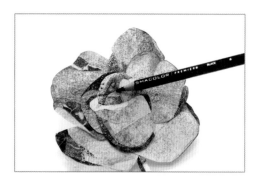

## 【 花 邊 】

在花苞的花瓣邊緣，加入對比強烈的花邊，會使花朵的包覆性更明顯。在深色花瓣中間夾入淺色花邊，並強調它們之間的陰影，便可慢慢形成立體感。

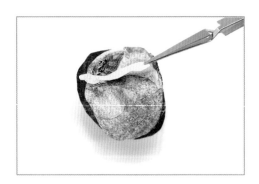

## 【 花 苞 】

將球體剪出，紙片由內層往外黏貼，內層顏色深，往外圍一層一層包覆。花苞中心若細節太小不好剪貼，局部使用色鉛筆繪製也可以。

## 【 莖 與 葉 】

玫瑰花葉需特別處理，刺刺尖尖的葉緣，可參考「葉子」單元的尖刺葉緣剪法；莖的部分，請剪出大弧形但不要顯得軟趴趴，要表現出莖的直挺。

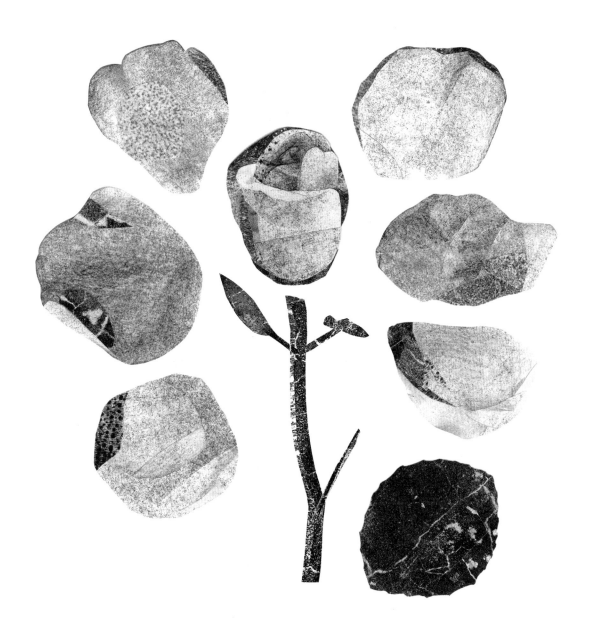

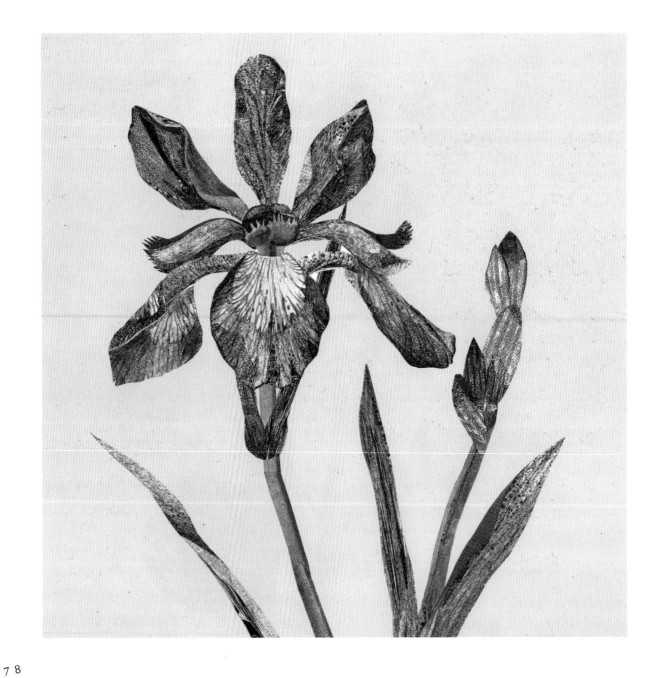

# 鳶尾花

很喜歡梵谷那富有動感與生命力的筆觸，執著於創作的堅持，更喜愛他在1889年畫的鳶尾花，作品展現熱烈與生命粲然的氣息，讓人印象深刻。鳶尾花的結構，花朵由九片元件組成，由於花型看起來複雜，建議初學者可以先上網瀏覽鳶尾花的構造，或買一朵鮮花回來拆解，幫助理解。

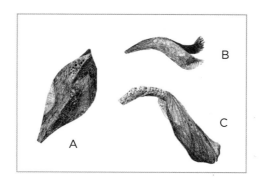

## 【分析】

結構包含內花被片（A）、花柱裂片（B）、外花被片（C），製作前先瞭解彼此間的位置與形狀差異。

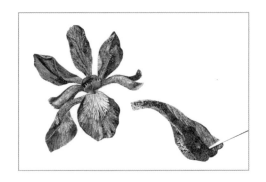

## 【花紋處理】

花瓣上有鮮明的羽毛條紋,先黏合深色為底、淺色為上層的組合(見圖片左方),再使用黑色色鉛筆以輕盈的筆觸描繪紋理(見圖片右方)。

## 【花瓣】

屬於開展的花型,先將個別的花瓣對稱地剪下,留意左右兩側外花被片的傾斜角度,前端延伸出來的長度要充足,組合時才不會變形。

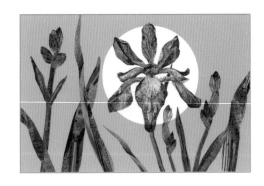

## 【莖與葉】

葉子為長條有平型紋,可多剪幾片來組合作出轉折感,用色鉛筆畫長條葉脈,也可在轉折處加深陰影。花莖的部分要剪出硬挺的強韌感,不要有過多的彎曲。

## 【構圖】

單枝的鳶尾花就可表現出強勢的姿態,製作時可添加含苞或是不同角度的側枝,葉子也可多做一些,透過各種長條葉形的襯托來凸顯花朵,同時練習構圖。

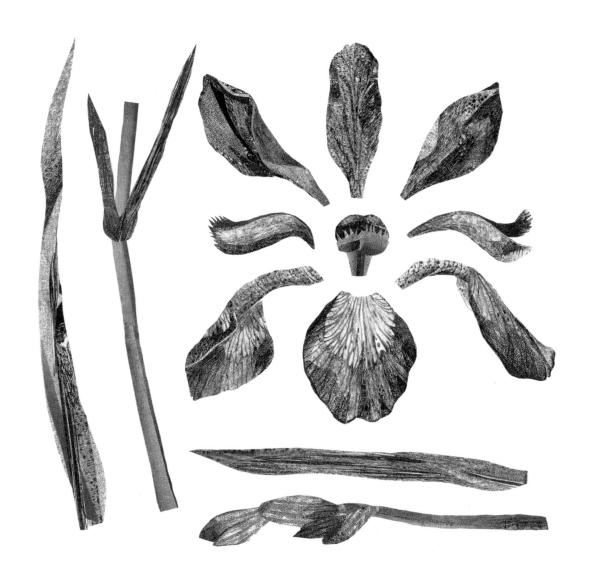

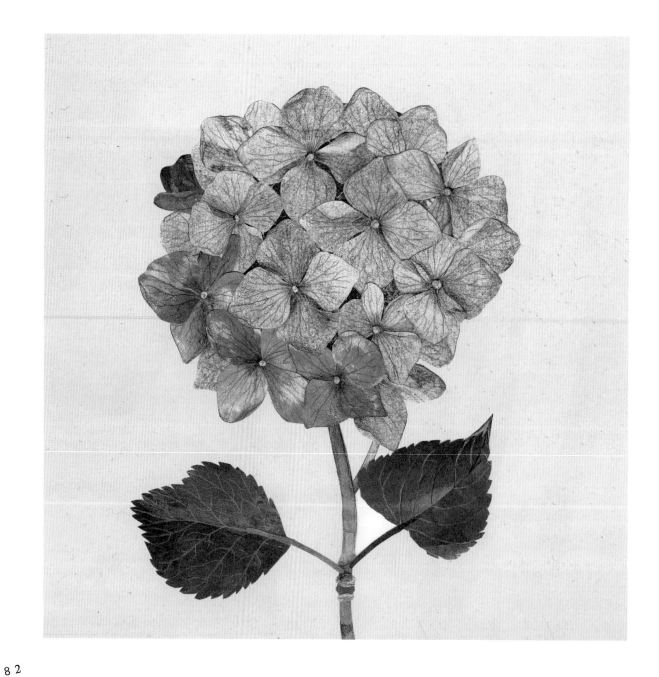

# 繡球花

五至七月開花的繡球花，別名紫陽花、八仙花，夏日花季期間，
山頭盛放著大片的藍紫色，浪漫又迷人。這是看起來挑戰難度很
高的植物主題，但在分析繡球花的結構後，會發現其實並無想像
中困難，只是比較花時間。每一朵繡球花有瓣狀花萼四至五片，
並非花瓣，由這些小花所組成的花團，其難度不在於剪裁花形，
而是如何排列出如球體、如傘狀的球花。

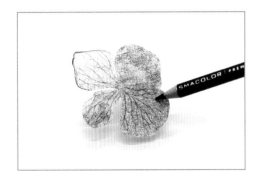

## 【 花萼 】

修剪約六十片類似菱形的瓣狀花萼，四邊有
修圓角，形狀跟顏色記得不用一致，然後再
以四片為單位，組裝成十五朵小花，能看出
花萼間的層次是最好的。

## 【 花紋 】

四片花萼黏合後，用黑色色鉛筆輕輕描繪
線條花紋，顏色太深就用橡皮擦擦淡，若
想強調邊緣，可參考「玫瑰花」單元的焦邊
筆法。

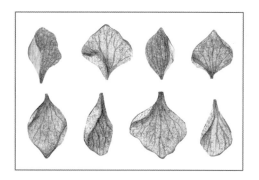

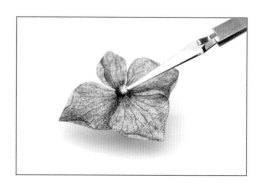

## 【 轉 折 】

花形如果看起來較為平面,可在部分瓣狀
花萼的邊緣加上轉折的處理,周圍貼上淺
色紙片,讓萼片看起來立體。

## 【 花 蕊 】

黏合花蕊前,顏色若與瓣狀花萼太接近,可
用黑色色鉛筆在中心區域加深,再貼上花蕊
的小圓點,就會讓白點變得非常明顯。

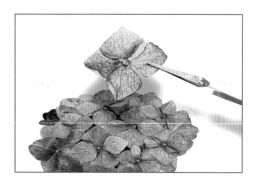

## 【 組 合 】

將十五朵小花分成不同的明度色階,再組
裝成花球。周圍使用深色花,中心與受光
面使用淺色花,一開始不要完全貼合,調
整至球體感明顯後才固定。

## 【 葉 子 】

修剪葉子的鋸齒形狀,完成後用白色色鉛
筆畫出葉脈,加上粗挺的花莖,就大功告
成了。

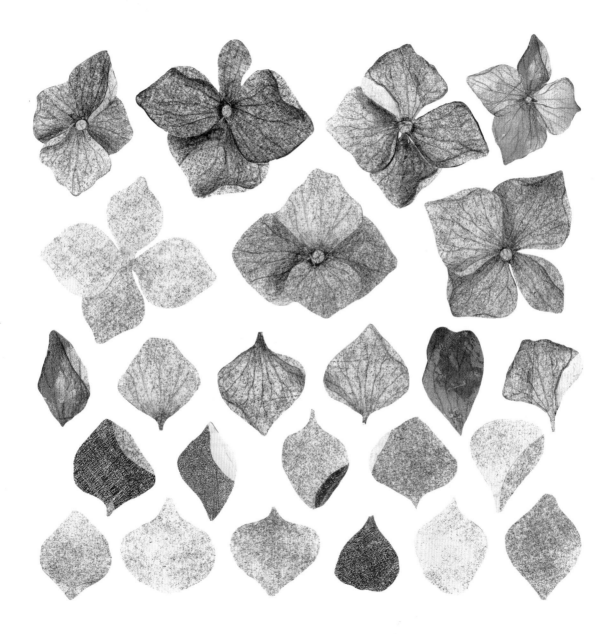

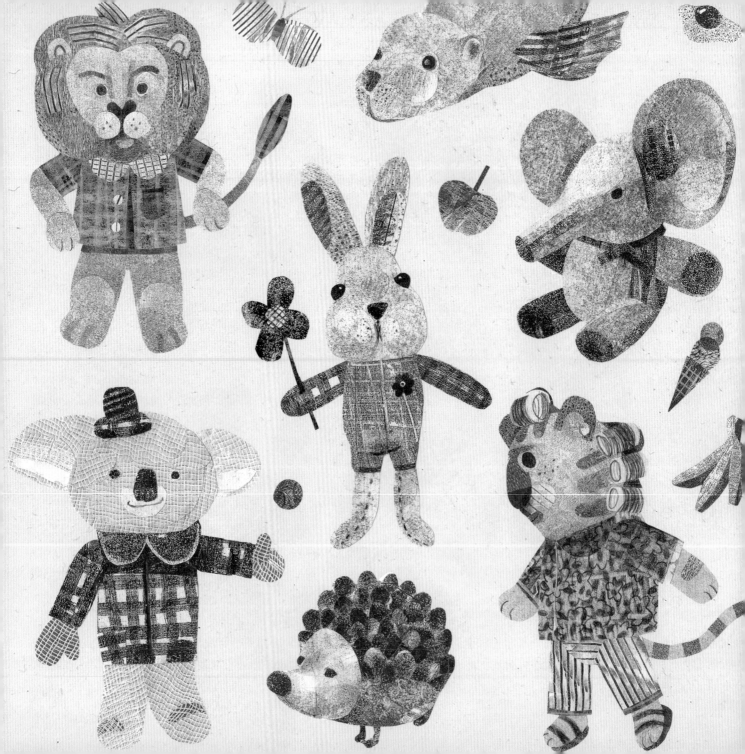

# LESSON

動物拼貼

CREATIVE ANIMALS

4

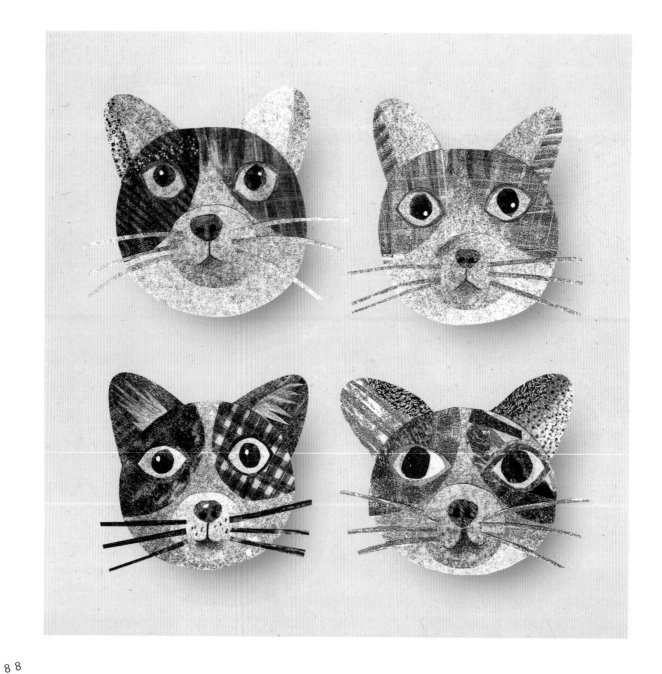

## 暖身：貓咪

如果有養寵物，建議以家中的毛小孩為拼貼主角，基於對牠們的熟悉度以及連結感，會幫助你更有動力完成作品。在暖身練習單元，請嘗試以簡單的幾何形組合成一隻可愛動物，如果沒有養寵物，可參考我製作的貓來當成範例。

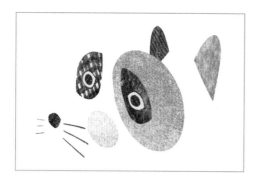

分析貓咪的臉部，以圖層邏輯來說，貓耳朵在最下層，然後是臉的區塊，接著是眼罩、眼睛、嘴巴，最上層的鼻頭、鬍子，一層一層拆解。

建議以誇張的花紋做為眼罩底紋，讓貓咪更有特色。

耳朵的位置，用淺色紙片剪出像小草堆的形狀，鋸齒中帶有弧度，裝飾在內耳製造蓬鬆感。

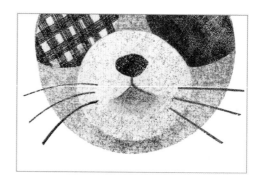

挑戰看看能夠剪出多細的鬍子線條，記得剪出垂墜的弧度，鬍鬚的明度依據貓臉的深淺來配色即可。

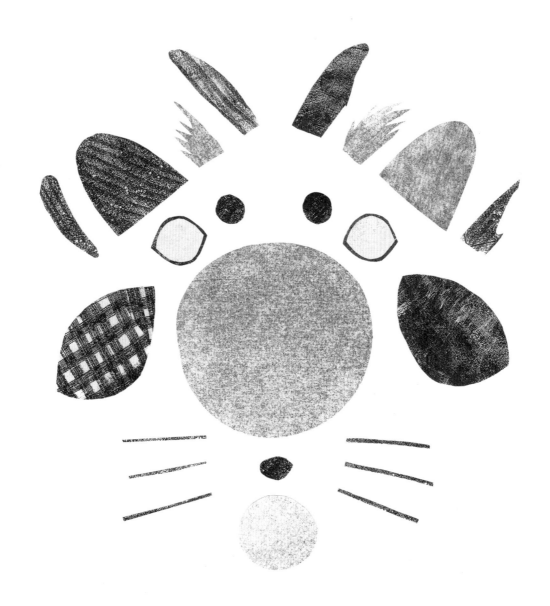

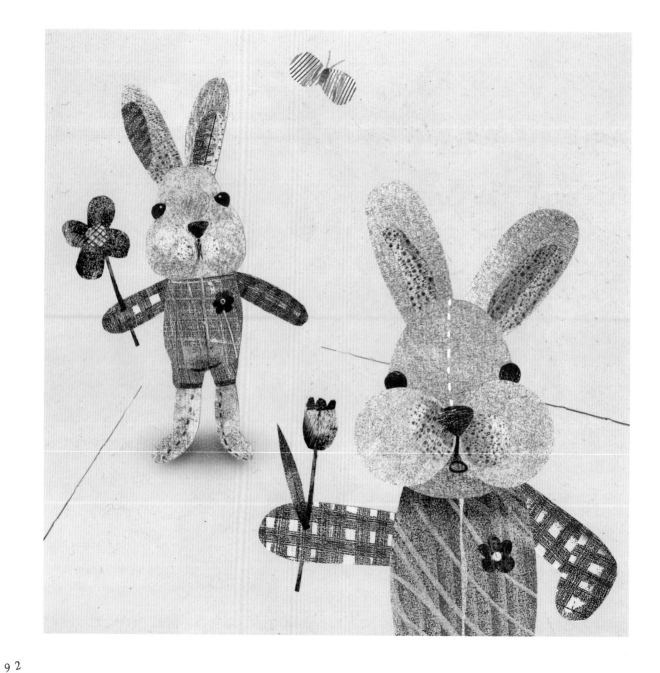

# 兔 寶 寶

創作的題材可以在日常生活中找尋，有時候利用布偶也是不錯的選擇。兔寶寶除了臉部之外，還加入身體與服裝的製作，這裡要留意頭部與身體的比例配置，至於衣服款式的設計，直接使用事先製作的底紋就能夠做出有趣的穿搭。

範例圖的兔子臉頰鼓鼓的，像是吃了糖果，眼神則是剛睡醒的模樣，穿著一件連身服。從臉部開始製作，類似三角形狀的臉，可以用一個長橢圓與兩個小圓球（臉頰）去組合，耳朵像是兩根法國麵包棍，身體也是橢圓形，長度比例跟臉部大約1：1，手腳是細長的橢圓形，而且腳有轉彎，讓兔子可以站立在地上。

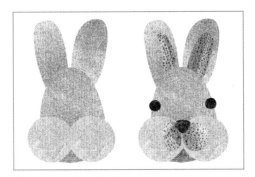

臉：一個長橢圓與兩個圓球

加強細節使用色鉛筆

試著多剪幾個不同的長度和底紋來替換,比例的長短影響兔寶寶
是成人還是小孩,留意區塊間的色階會不會過於相似,而讓造型
顯得太平面。在拼貼兔子時,要表現出「型」與「萌」,所以不僅
要控制比例,花紋的取捨也是個大學問,在底紋的使用上,主角
的身軀與臉建議用單純的灰階底紋,服裝則用鮮明大膽的紋理,
並且適度加上一些小配件,如小花或蝴蝶結之類的元素,可愛動
物就誕生了。

簡單的長橢圓做四肢

可愛的小配件

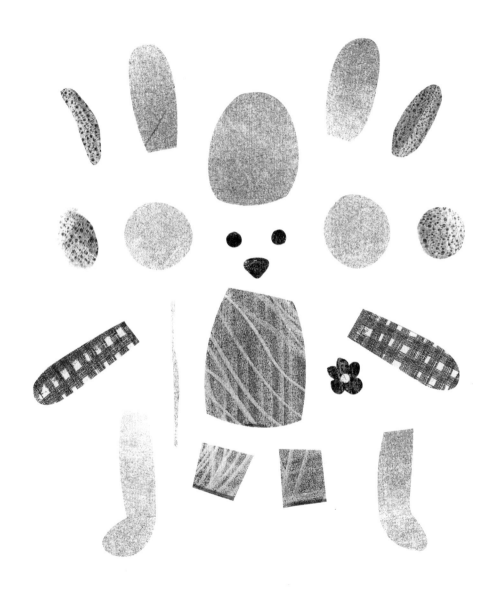

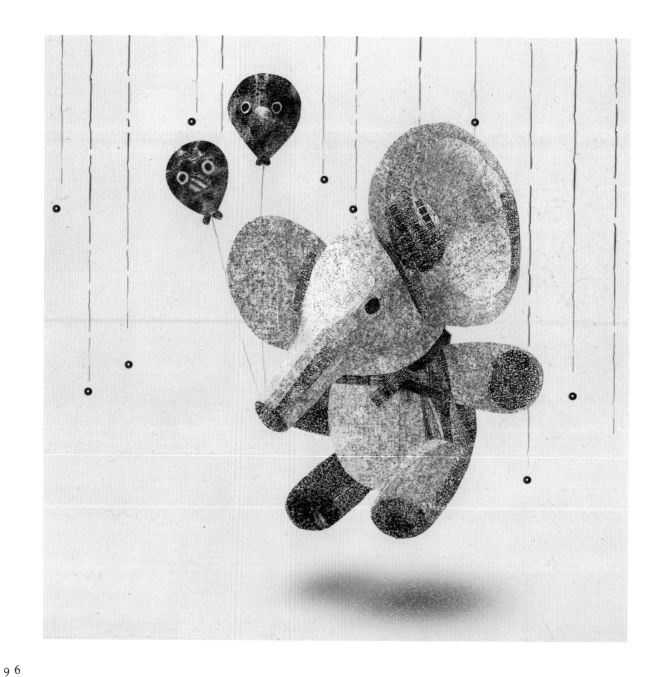

# 小 象

一臉呆萌的小象，是動物系列中最意外的作品。擔心要處理層層的皺紋，小象會不會因此就變老了，不可愛了，於是決定用幾何形來組合：圓形、橢圓、圓柱體，再處理肢體間的對比，讓他圓滾滾的身軀像氣球一樣討喜。「光的來源」是一大重點，錯誤的光影方向會讓動物看起來很不協調，所以在修剪時一定要記得注意灰階深色的置放方向。

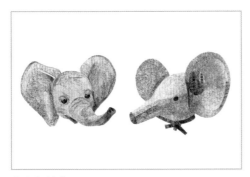

寫實與簡約

光的來源

眼睛的部分，除了剪出深色眼球外，我特地在底下襯了一張淺色
圓形，使其貼在臉上能讓眼睛顯得更立體，有點類似眼瞼、眼皮
的構造，是很重要的技巧，也是很多人會忽略的小細節。頭部與
肢體都組裝完成後，在脖子上添加一條小圍巾，就超級可愛了！

製作上如果一味追求寫實，外型修剪得過於仔細，留意過多的細
節，連每條皺紋都要畫過一遍，你的大象雖然會更加逼真，但仍
建議初學者暫時丟開「寫實」的迷思，大膽貼、開心剪，才能盡
情玩出拼貼的趣味。

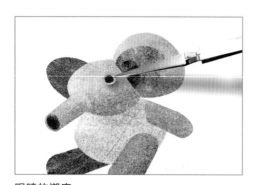

眼睛的襯底

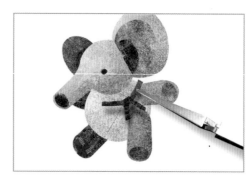

小圍巾

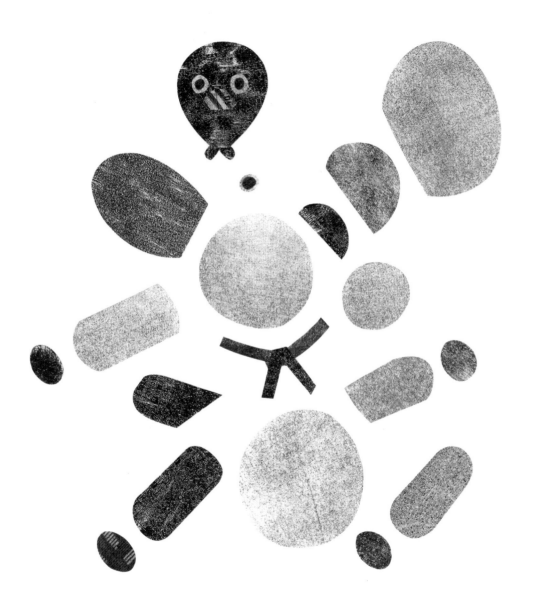

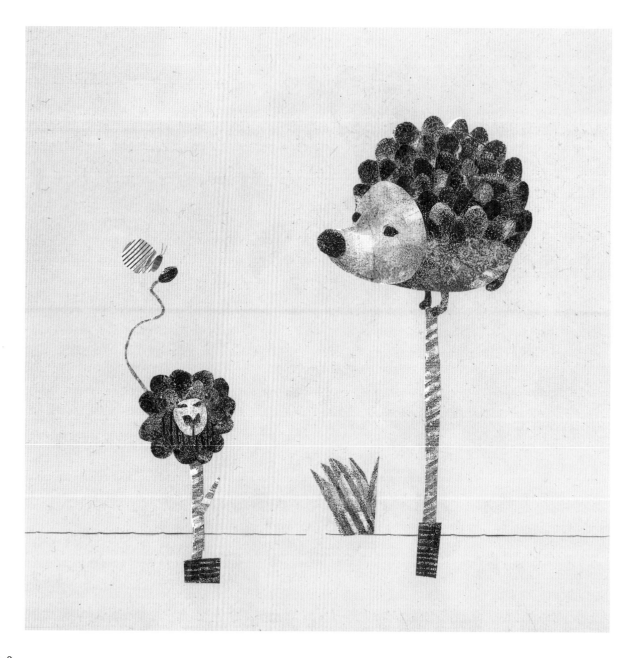

# 刺蝟

圓圓的刺蝟擁有一張可愛的老鼠臉，身上卻長滿了短刺，一般人在製作時會將刺剪得尖尖長長的，但是若要享受創作的過程，建議盡情發揮想像力，在細節上做些改造，像是把尖刺變成半圓形的小山丘，讓牠看起來更親切。

臉與身軀

刺的排列法

這件作品中，刺蝟的基本型多為圓形。先把身體的大致明暗剪出來，接著處理臉部，兩側可加些陰影形成球面感，把最多的時間留在處理半圓形的刺，要一顆一顆慢慢剪，再使用鑷子夾入背部，調整順序並做出圓弧感，堆疊成一隻可愛的刺蝟。

請特別注意，身上的圓刺如果以水平線的平鋪方式，無法表現出球體感，要順著弧形去排列才會顯得立體。另外，排列時遇到一樣灰階的小山丘（圓刺）就把它錯開，千萬不要攪和在一起了。

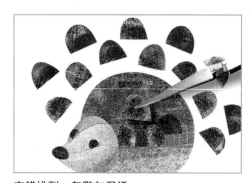 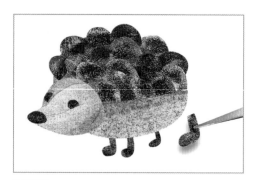

交錯排列，灰階勿混淆　　　　　　　　　　組裝腳

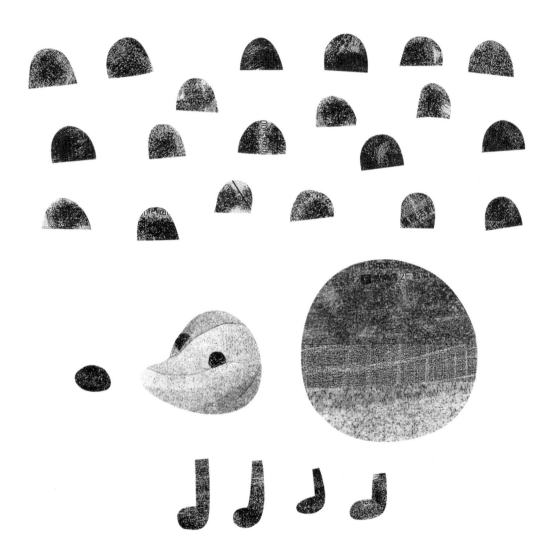

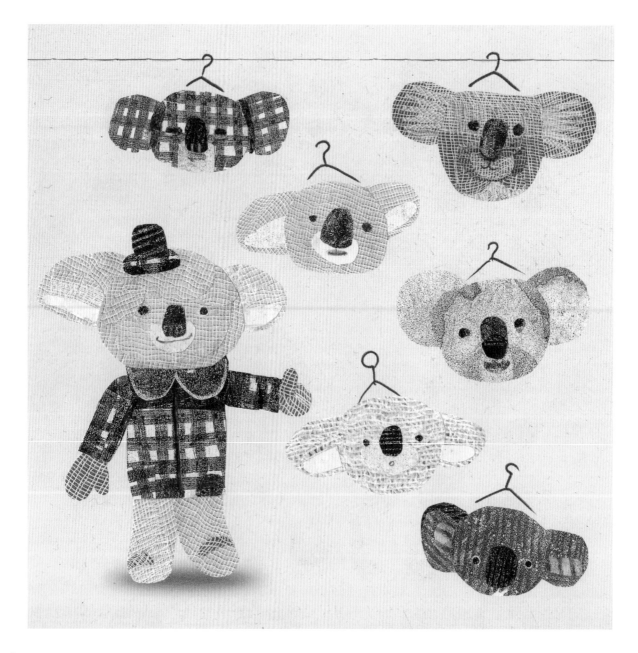

## 無 尾 熊

製作動物時，耳朵的位置很關鍵，擺在頭上，看起來可以是熊也可以是狗，擺在眼睛的兩側就變成了無尾熊，再將臉上的鼻子放大、拉長，可愛無尾熊的重點就掌握了一半。創作前先將手邊的底紋紙準備好，每種紙紋都剪出約3至5公分不規則的橢圓形，耳朵是兩個半圓形，利用同一水平線的排列法，完成一張無尾熊的臉。

用爸爸身上穿的格子襯衫做成的臉，看起來很有威嚴；用紗布紋理剪成的臉，白白淨淨而且睡眼惺忪。每種花紋都可以塑造出不同性格，所以，不論你選擇什麼圖樣，只要稍微注意耳朵的位置，再加上大大黑黑的長鼻子，無尾熊的全家福很快就會全員到齊。

耳朵與臉的位置

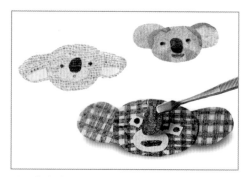

明顯的大鼻子

畫陰影加強立體感

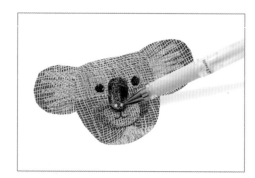

白墨筆處理細節

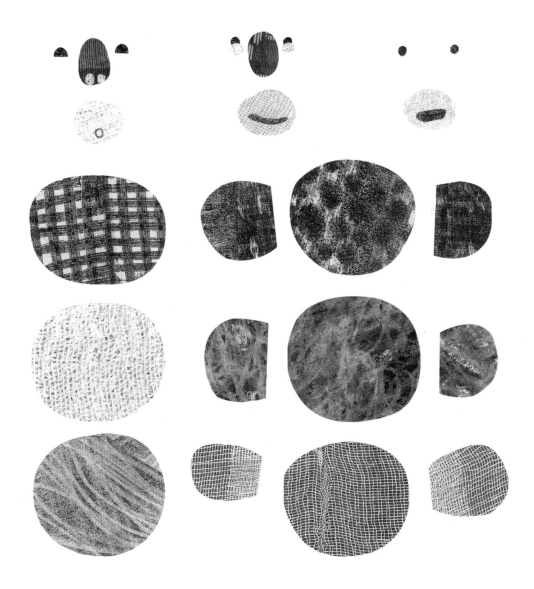

# 海 獅

我常常混淆海獅、海豹、海狗，因此特地做了簡易辨識圖，對照圖片說明文字，和大家一起好好認識牠們！拼貼動物前，大量蒐集圖檔或是在網路上瀏覽影片，從動態影像中去觀摩肢體動作，對於動物的理解與修剪會有莫大的幫助。

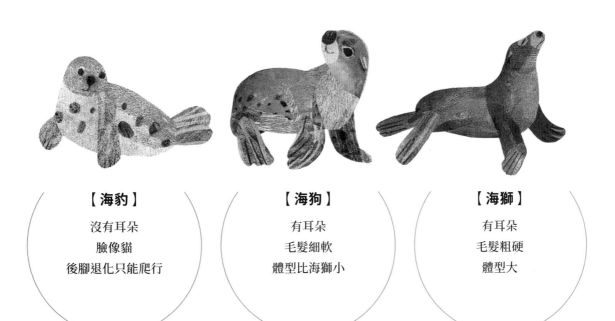

【海豹】
沒有耳朵
臉像貓
後腳退化只能爬行

【海狗】
有耳朵
毛髮細軟
體型比海獅小

【海獅】
有耳朵
毛髮粗硬
體型大

海獅的臉看起來像狗也有點像河馬，身體像魚，混搭起來有蒙太奇的微妙感。初步裁剪時，將頭部想像是一顆瓜，剪成葫蘆形狀，後續加上五官，軀體的部位做成一尾胖胖的魚，前肢與尾鰭的地方則利用線條的紋理來強調魚鰭狀的組織。連接頭跟身體，若色調太相近，可以用色鉛筆製造陰影來強調頭部。

臉：瓜的造型

耳朵

身體的陰影

加強明暗與紋路

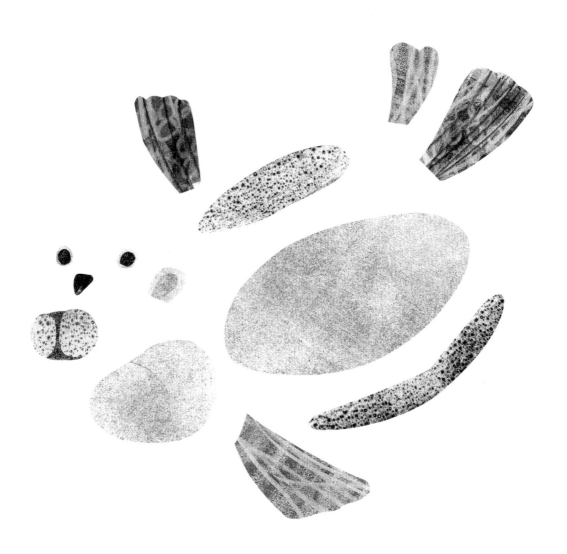

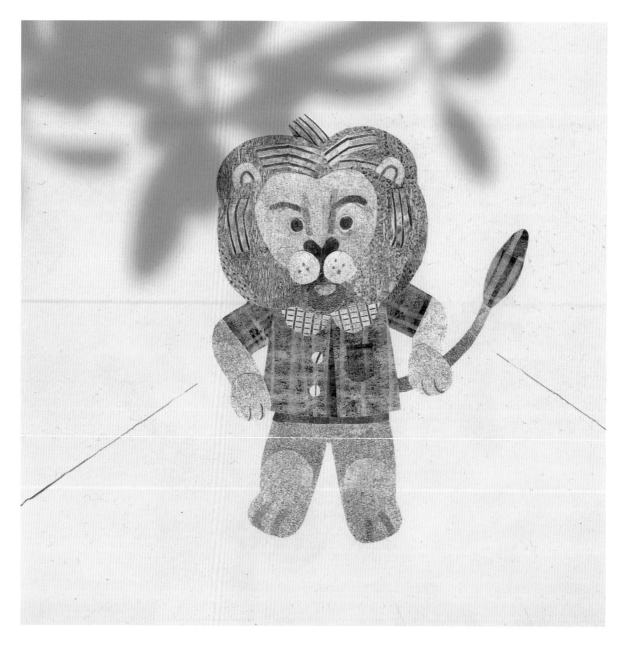

# 獅 子

看到獅子，讓我不禁聯想成走路威風的老大，瀟灑倜儻還有些令人畏懼。要怎麼把這樣的氣勢做出來呢？重點在於那一頭茂密鬃毛和魁武的身軀，再加上堅定眼神。製作時建議先從鬃毛下手，挑選適當的深色底紙，但不要用純黑色，剪成類似泡芙的形狀，上層用淺色紙當臉，剪成愛心形狀。鬃毛的細節，我使用鮮明的波浪線條紋理襯在裡頭，如果沒有線條紋，用色鉛筆自己畫也可以。

腮幫子剪兩顆白色圓形，後面夾著黑色的愛心鼻孔，嘴巴部位選用更深的灰色墊底，在縫隙處用黑色色鉛筆稍微補強，這樣的明度對比會讓臉更立體。

鬃毛與臉

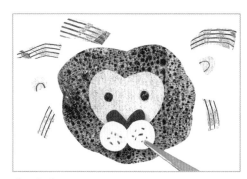

嘴巴部位

我將獅子設定成男生，做了一件格子襯衫給他，但是因為明度太接近，頭跟身體很容易混淆在一起，這個問題只要適時插入配件就能解決，這就是白格子衣領的作用，成功地將兩個部位區隔開來。

貓科動物的腳掌有趾球，可以剪出灰色弧形線條或是用色鉛筆描繪，除了強調腳趾，也讓獅子的手腳看起來更厚實飽滿，讓牠擺個雙手叉腰的姿勢就完成囉！

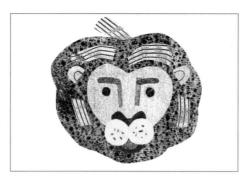

獅子臉

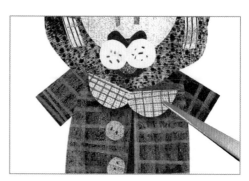

白色格子衣領

趾球使用色鉛筆修飾

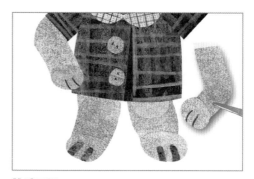

雙手叉腰

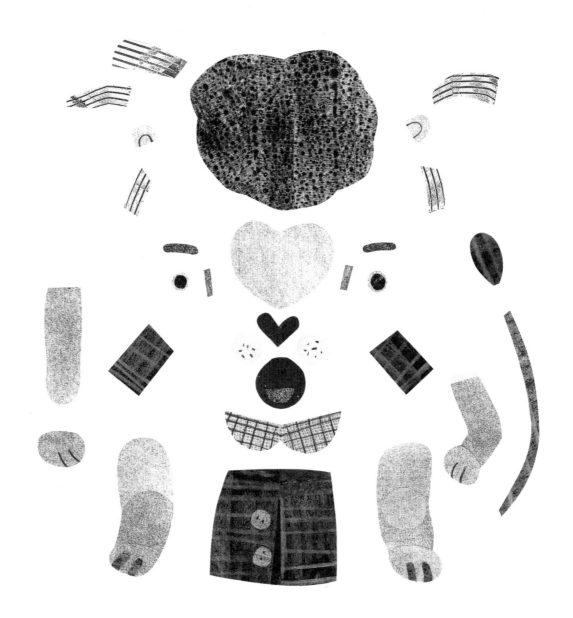

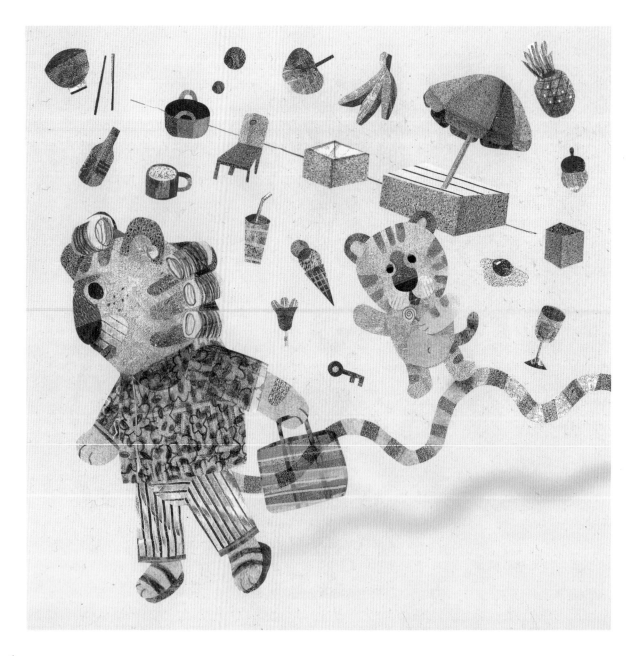

# 老 虎

不論動物或人物，正面角度是很常見的製作方式，在這個單元我們試著挑戰側面的表現。人物設定為媽媽，場景是菜市場，身後還有一個跟屁蟲。日常的居家服，搭配一件花上衣及寬鬆條紋睡褲，輕便的涼鞋，頭上還捲著髮捲。

從頭部開始，由於是側臉，要先決定鼻子的擺放位置，稍微超出臉的範圍即可，然後調整五官的分布，臉頰處可以畫些雀斑，再貼上頭部花紋。接著製作髮捲，將紙片剪成圓柱形，以色鉛筆畫出髮絲捲上的弧形線，再將髮捲順著頭型排列在後腦勺與額頭的位置，數量不用多，三、五個就好。

決定鼻子的位置

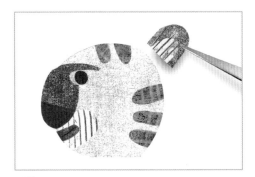

耳朵

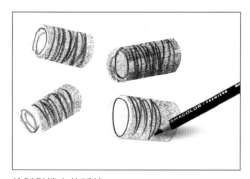

繪製髮捲上的弧線

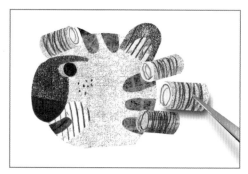

置放髮捲

媽媽的花上衣選擇有點點的底紋紙，用黑色或白色的色鉛筆在上面繪製花形紋樣；睡褲選擇線條的底紋紙，剪出褲襠與褲管，腳上穿著一雙涼鞋，就完成了。另外還可添加其他配件，如太陽眼鏡、茄芷袋、陽傘……等等，讓老虎媽媽更接地氣，更像菜市場的一份子。場景的元件製作，在人物拼貼單元會有更多介紹。

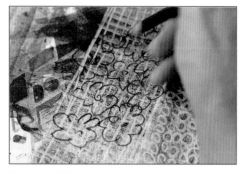

花上衣紋樣先在紙上繪製

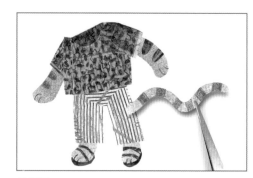

長尾巴

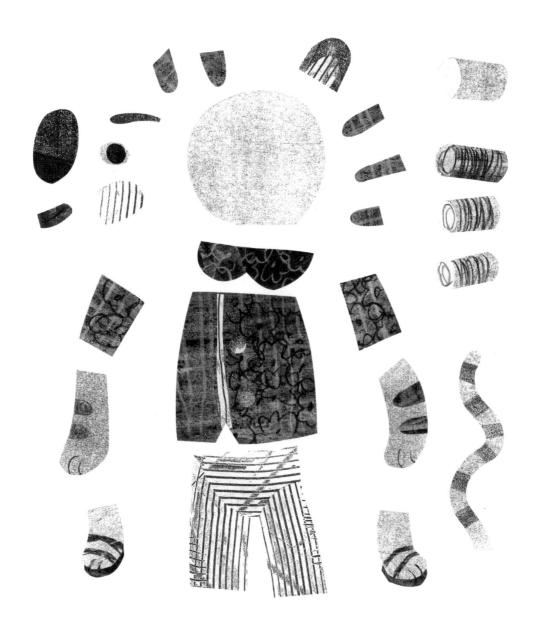

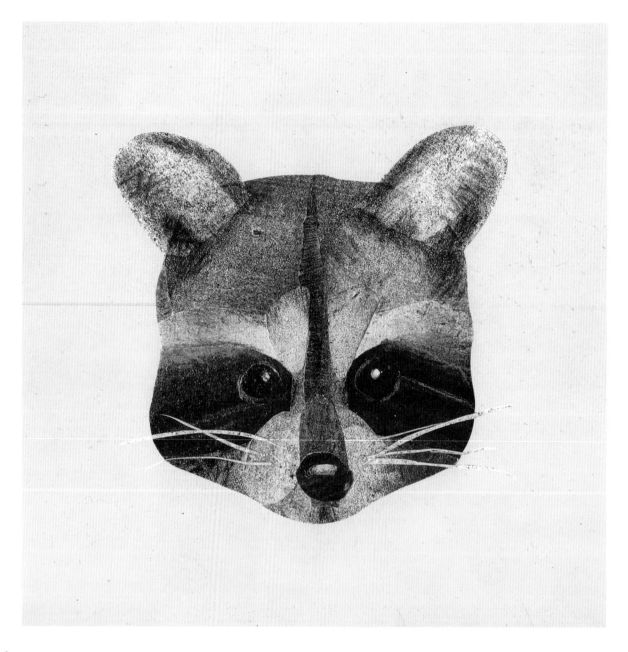

# 浣 熊

從這個單元開始，我們要邁向進階的寫實拼貼，使用較多的元件來表現明暗變化，修飾毛髮也會常用到色鉛筆來處裡明暗或肌理。

描繪的細節越多，動物就會越顯成熟，因此要適時停下來檢查浣熊的模樣，可將作品貼在牆壁以遠距離的方式觀察，或是伸長手臂瞇著眼睛看一看。

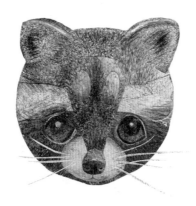
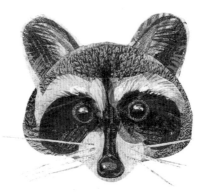

先決定浣熊的臉型，可選擇長橢圓或扁橢圓。再來是類似貓熊的黑眼罩，但浣熊的眼罩比較長，會連接到臉頰兩側。眼窩上面有明顯的白眉毛與眉心，從額頭處延伸至嘴巴。有一條明顯的深灰毛色鼻樑，末端鼻子有一顆如小黑豆般的圓點。兩側的鬍子剪得越細越好，全部貼合後再用色鉛筆畫嘴巴。

將全部元件組合後，你會發現浣熊的眼睛眉毛、耳朵、嘴巴的地方，有明顯的區塊需使用色鉛筆修飾，在黑、白色塊交接處輕輕塗黑或刷白，刷些毛髮的線條，形成鬆軟的絨毛肌理，可讓浣熊臉上的分界感消失。

延伸至臉頰的黑眼罩

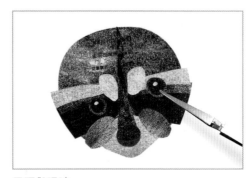

眉頭與眼睛

紙片交界刷出細毛

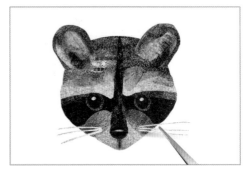

組裝鬍鬚

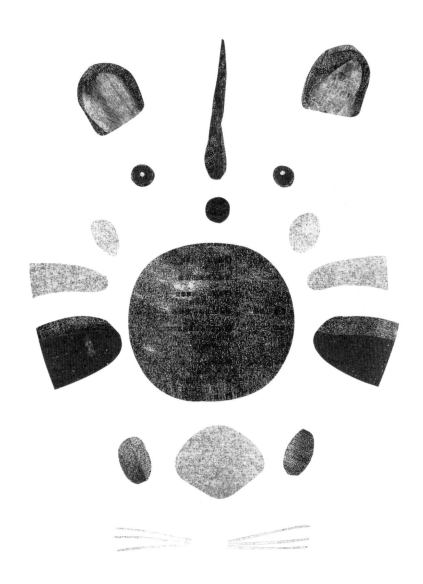

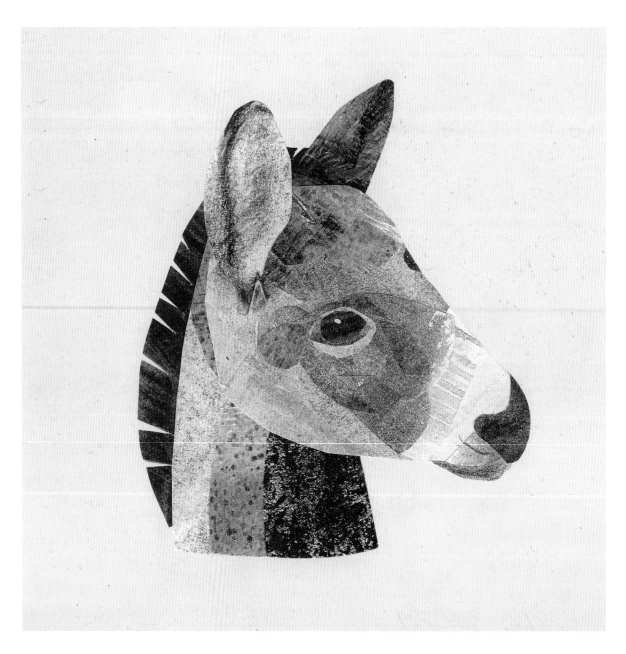

# 驢子

長得像馬的驢子，多為灰褐色，身形比較迷你，特徵是頭大耳長。長臉的動物建議以側臉來製作，辨識度會比較高。臉型的修剪類似花瓣形，再分別製作出眼睛、嘴巴部位，眼睛黏上眼球、眼白、眼瞼三層紙片做出立體感，再使用色鉛筆畫出深淺層次，用白墨筆畫出光點，效果會鮮明許多。

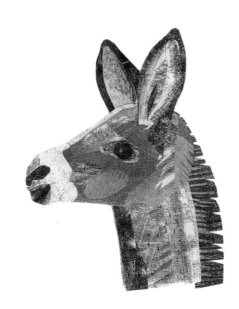

驢子有一雙長耳朵且耳背毛色較深，製作時，兩隻耳朵可以用一深一淺來區分前後。脖子處使用四個灰色階形成圓筒狀的立體感，請留意色差不要過大，漸層才會自然。

後背的鬃毛外緣修剪一些鋸齒邊，用色鉛筆畫幾筆線條修飾，強調較硬的鬃毛質感，組裝後就完成一隻可愛驢子了。

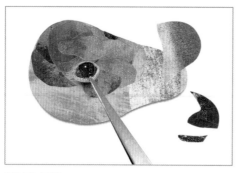

眼睛的置放

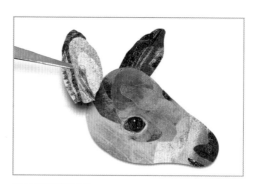

前後排列的耳朵

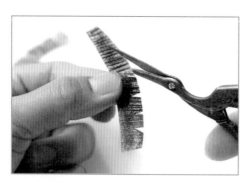

鬃毛的修剪

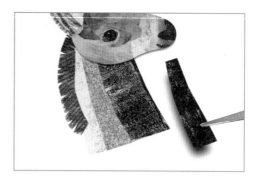

脖子的灰階深淺

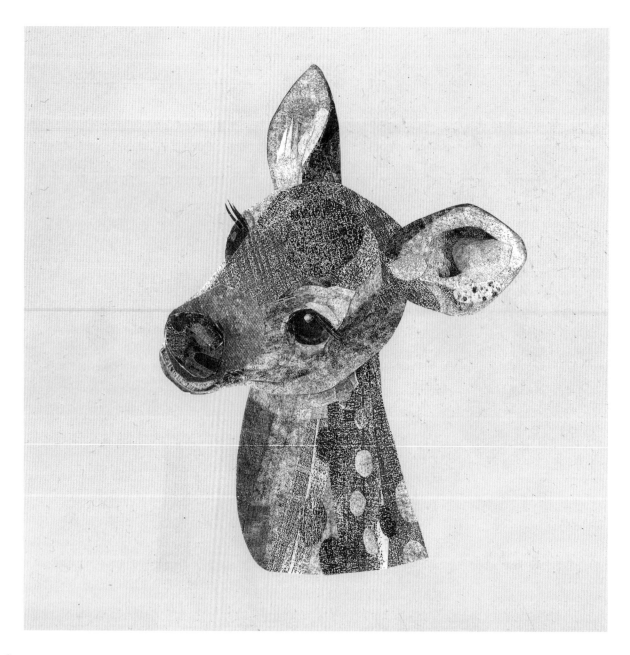

# 小鹿

神韻與氣質始終是相當困難的習題，範例中的小鹿有長長的睫毛，眼神溫柔且迷人，這是我反覆實驗後才感到滿意的作品，所以將牠安排在動物拼貼單元的壓軸，是最富有挑戰性的動物拼貼。

公鹿與雌鹿的臉呈現出的感覺不同，有時候也會一不小心就變成狗了，要特別注意。元件製作跟驢子類似，差別在於臉型的比例、五官細節和身上的斑點。動手前請先大量觀察鹿的影片和照片，角度的選擇很重要，不建議初學者第一次就做正面，很容易做出木訥的表情。

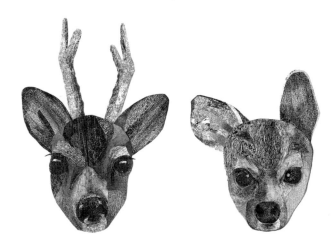

頭部比例較大，脖子要窄小些，可嘗試各種不同的抬頭角度，
最後再剪出不同明度的橢圓點，做成梅花鹿身上的斑紋，交錯
貼在脖子後方與身體。

鹿很重要的眼神，建議使用中間色調的灰，眼珠不使用全黑，
我會用深灰色調的色紙，不足的地方則用黑色色鉛筆補強瞳
孔，以白色色鉛筆或白墨筆點綴出眼球光澤，黏上幾條細翹的
睫毛，明亮的眼睛就大功告成。

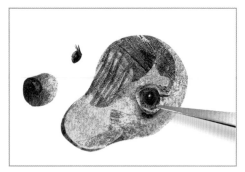
鼻子與眼睛

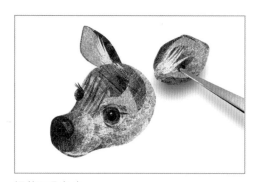
調整耳朵角度

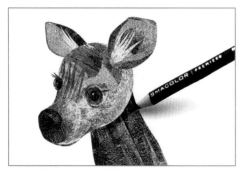
強調頭與脖子交界處

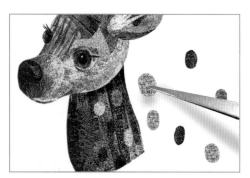
身上的斑點（不同明度的橢圓）

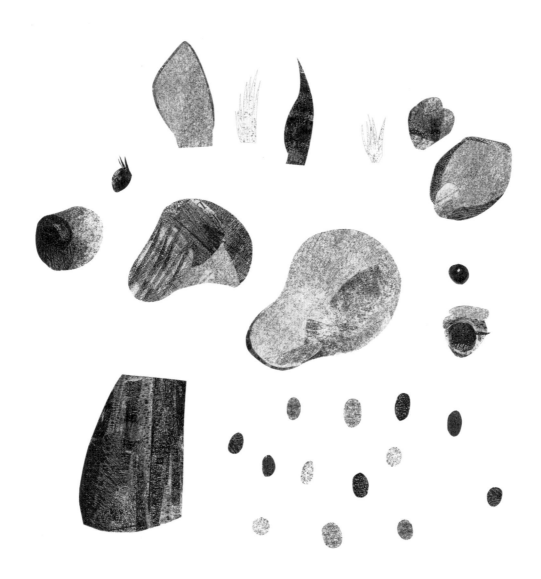

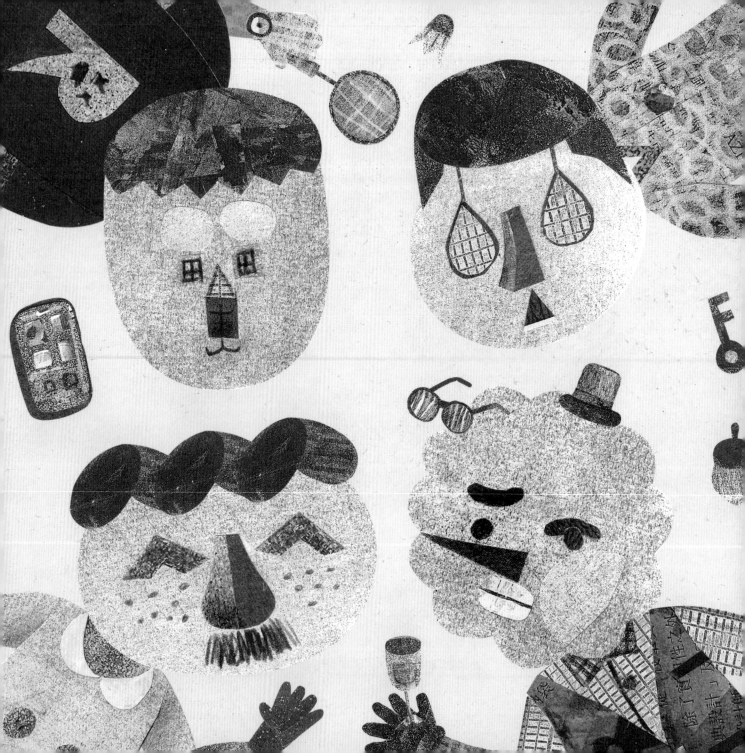

# LESSON

人物拼貼

UNIQUE FIGURES

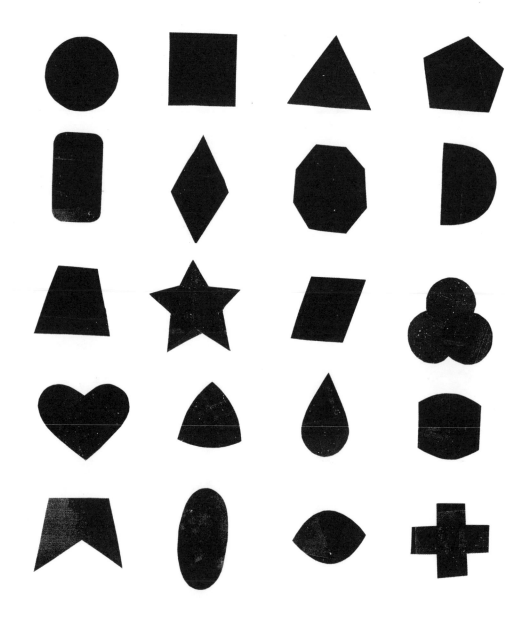

# 暖身：幾何形

人物拼貼的暖身練習，從幾何形開始。製作人像有點像是在畫素描，要花很多精神去抓比例。然而，打好基礎才能往上進階，千萬別忽略了基本形的啟發。我們眼前所見的萬物，大多都是由簡單的基本形所構成。在這個暖身單元，請剪出多個不同的形狀，落差越大越好。

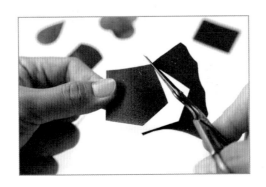 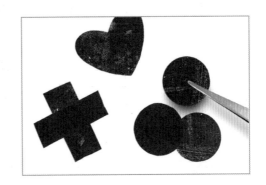

★ CHECK ★

思考方式：從簡單到繁複，先是矩形、圓形、三角形，再到複雜一點的愛心或十字符號，也可以是水滴、星星、葉子。較複雜的形狀，可使用多個單位形來組合，底紙的部分用深色紙來剪即可，形狀做出變化，最好一眼就能清楚地辨認出來。

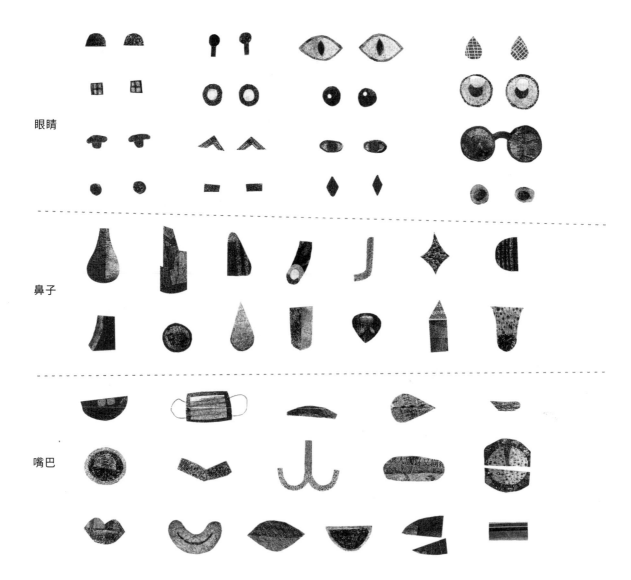

眼睛

鼻子

嘴巴

# 五官

人物拼貼的五官對作於品風格有著深切的影響，在發想時，不要被刻板印象侷限，常見又普通的五官樣貌會讓角色看起來平淡無趣，嘗試做出大膽的組合吧！平時可用速寫或塗鴉的方式多多練習，畫些關於人物情緒的喜、怒、哀、樂，任何的胡思亂想都不設限，眼睛、鼻子、嘴巴會自然而然變得趣味又好玩。

三角形是嘴巴，水滴狀變成眼睛，長長水管長成了鼻子，從簡單的幾何造型延伸至具象符號，都可以做成五官。從生活雜貨的小零件到大自然的各種元素，都是你的靈感來源，祕訣很簡單：發揮想像力，大膽嘗試。

# 臉

蘋果臉、鵝蛋臉、月亮臉……各種幾何形都適合套用在臉的主題，有著無限可能與想像。一張有特色的臉就像一道菜，經過廚師的巧手烹調，上桌前選擇裝盛的盤子，呈現菜色最可口的樣貌。

除了五官之外，還有什麼東西會出現在臉上呢？是青春痘、雀斑、鬍子、眼影、口罩、腮紅嗎？還是一顆西瓜籽？這些都可以是形成臉的素材。此外，數量的變化能帶來戲劇性的效果，沒有規定只能放兩個眼睛、一個鼻子和嘴巴，想表達愛說話的人，可以多貼幾張大嘴巴，想表達眼界寬廣的人，就多給他幾對眼睛吧。

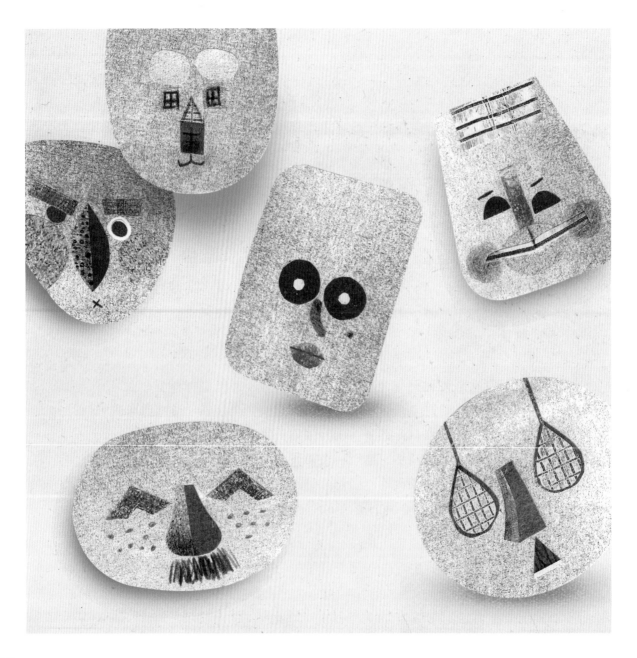

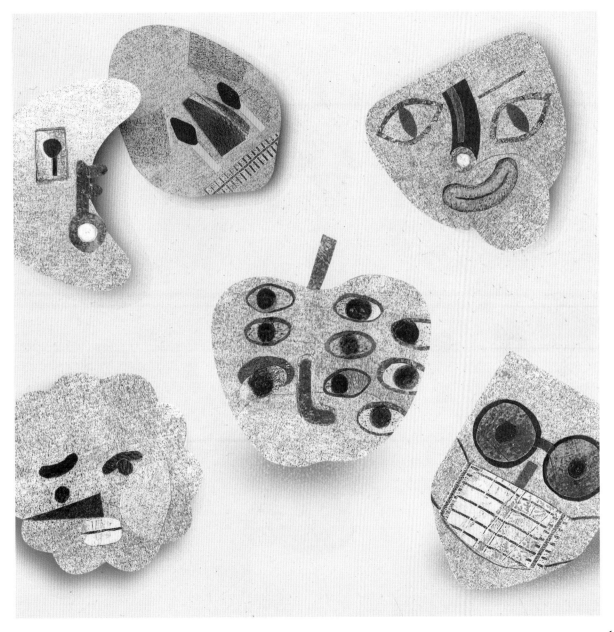

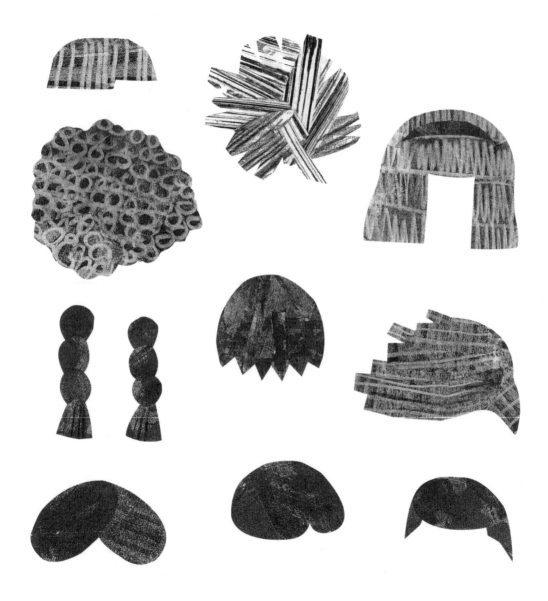

# 髮 型

直髮、捲髮、長髮、短髮、馬尾、辮子、西瓜皮……髮型實在太多了，想要塑造鮮明的人物性格，髮型是重要的關鍵。在動物單元裡，我為老虎媽媽上了髮捲，讓帥氣的獅子老大留著一頭烏溜秀髮，這些都能提升角色的辨識度與獨特性。

挑選底紋，運用具有方向性的紋理，可以讓髮型看起來更立體且不雜亂，例如捲髮可以用圈圈筆觸來強調質感，整體外形則修剪成不規則狀，製造出膨鬆感；刺刺的爆炸頭，用筆刷的紋理排列成放射狀，就成了準備出門約會的造型。髮型可以展現出人物的性格、身分，鬢角位置、瀏海方向、分線也要一併考慮。

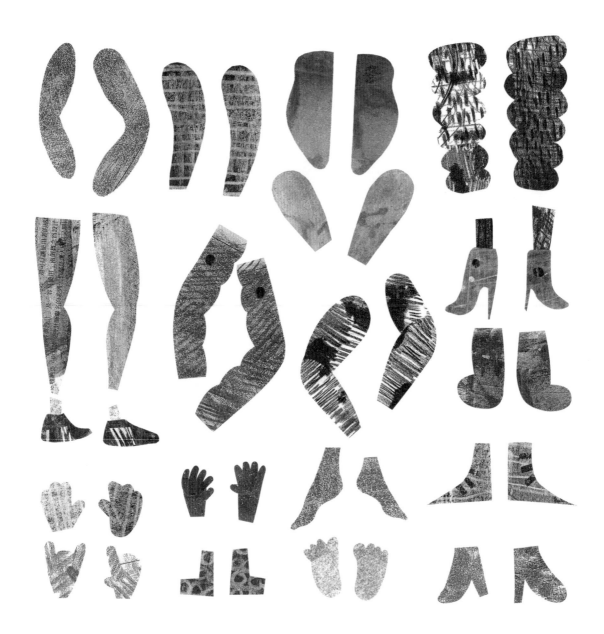

# 四 肢

關節與肢體的靈活感有關,表現上可用橢圓、圓柱、長條、矩形,關節越多,動作就能流暢地運轉,若要增加趣味性,可以在邊框做改變,例如波浪、鋸齒、不規則邊緣。

手掌和腳掌的設計,可以簡單用圓形或方形來製作,若要做得講究些,一剪出指頭形狀,人物的手就能拿能握了。對我而言,剪裁手部是很好的練習,畫畫的時候,手腳總是幾筆帶過,但真正要剪貼手部時,才發覺以往忽略了好多關節,完成後的手腳,角度都有說不出來的怪。既然我們每天都會用到雙手,請好好認識、觀察吧。

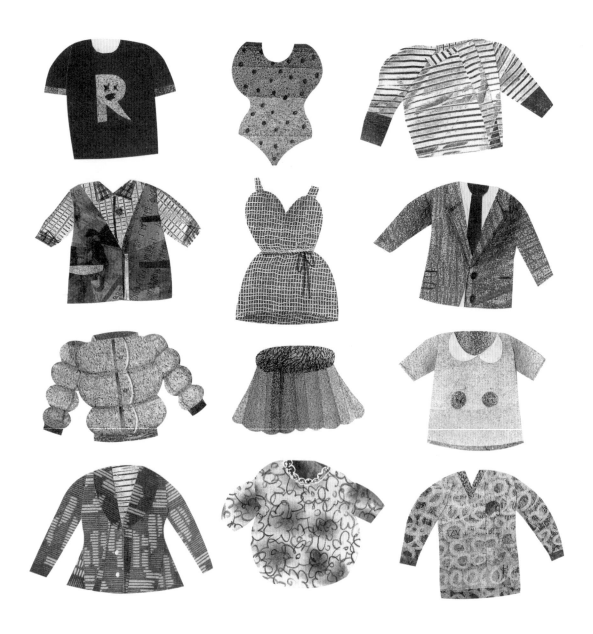

# 服 裝

想像自己是服裝設計師，針對不同場合與時機，設計出各式各樣的服裝。讓人物隨著天氣或心情穿搭，是這個單元最大的樂趣，雖然我將衣服分為男裝和女裝兩大類，但是在實際組合時不必拘泥於性別，想要怎麼穿怎樣配都行。

從場合時機發想：正式場合穿的、外出休閒的、誇張華麗的；從天氣發想：夏天、冬天、晴天、下雨、下雪；從心情發想：開心地參加生日會、肅穆地出席喪禮、悠閒地與朋友聚餐。還有好多可以聯想的主題，這些靈感就來自於日常生活。可選用的素材底紋有條紋、格子、斑點、碎花、漸層、素面、深淺色……等等，你的風格你說了算，走上伸展台吧！

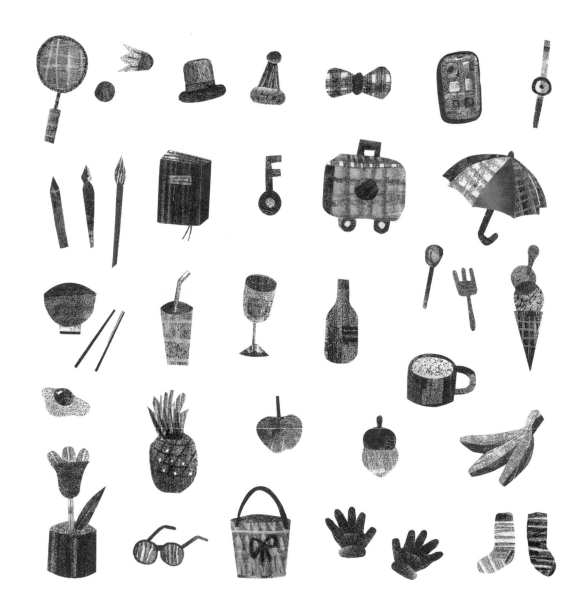

# 配件

穿好了衣服，就剩下配件了。配件能強調作品的人物性格，暗示角色的品味與習慣。製作這些配件很令人興奮，每個小物件完成後，像陳列私藏玩具般排排站，很有成就感！配件尺寸通常比較小巧，細節可用色鉛筆或白墨筆來畫，夾取時需要用鑷子輔助。

配件的製作方向，請依循服裝去搭配，男性用品、女性用品、特定場合用的、外出或居家用品。留意每個元件的比例關係並留意光影方向，讓場景看起來更協調，舉例來說：以餐廳為主題，可以發揮的項目有廚具、碗盤、飲料、花束、燈具、桌椅和餐桌上的蠟燭等等，最後思考一下，你會把燈光放在哪裡。

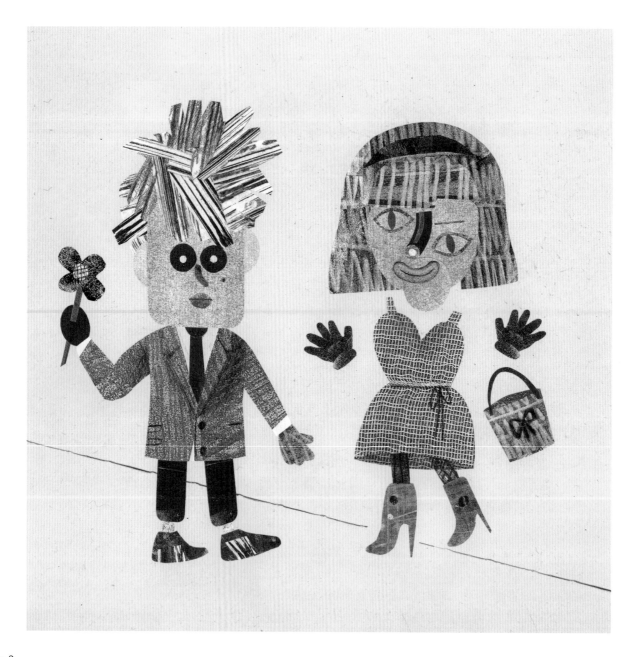

# 男 生 、 女 生

開始創造你自己的角色吧！將前面各個單元製作的元件，拼貼成各種人物，男生或女生、大人或小孩，也可以是個無法定義的角色，發揮創意盡情地組合。

別忘了多多使用幾何形，當我覺得搭配遇到瓶頸時，都會用幾何形來取代，通常會有意想不到的效果。另外，配件與角色的關係也很重要，強調了角色的性格，才會讓作品更加完整。

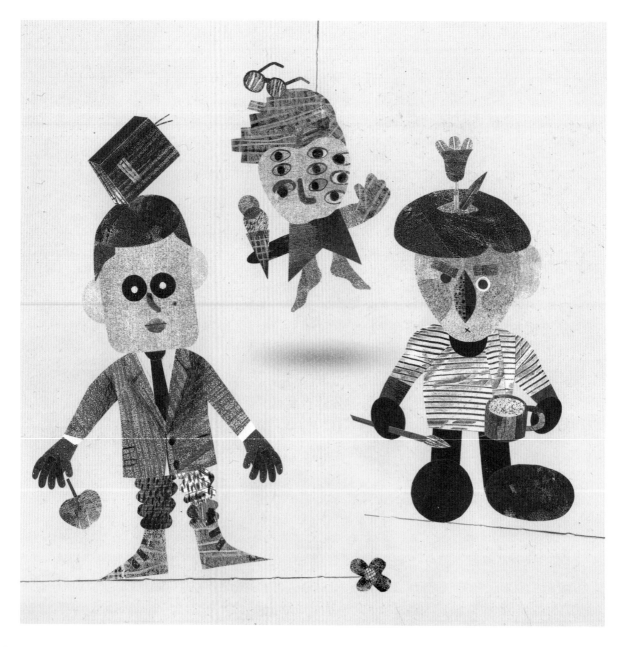

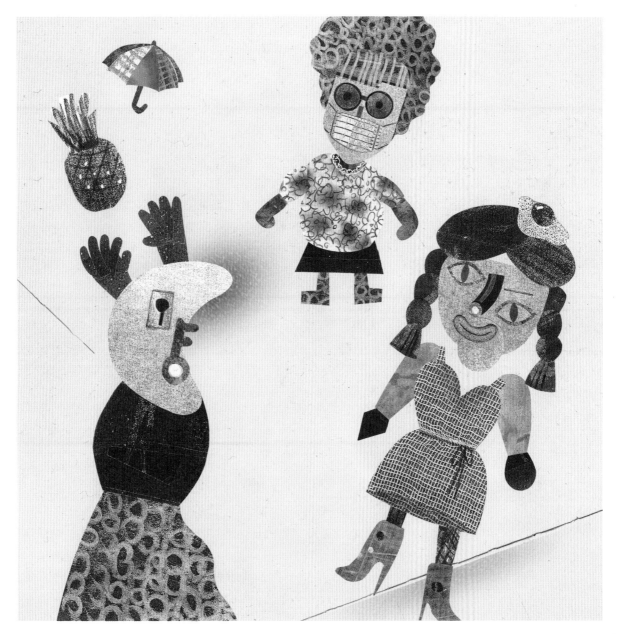

# LESSON

## 構圖設計

### COMPOSITION & DESIGN

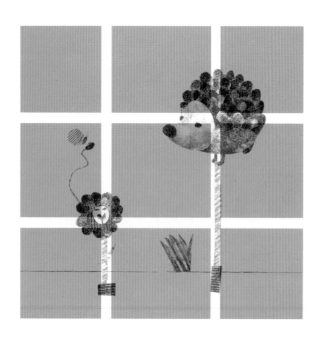

## 【九宮格構圖】

將主角置放在九宮格的交叉點上,這四個穩定的位置,會使畫面看起來均衡,符合大眾的視覺習慣。

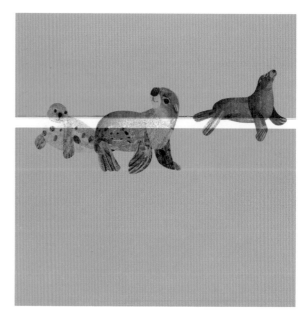

## 【水平構圖】

以水平線為主的基本構圖,展現場景的開闊與穩定感,建議水平線位置落在畫面的1/3為佳,表現天空或地面的寬廣。

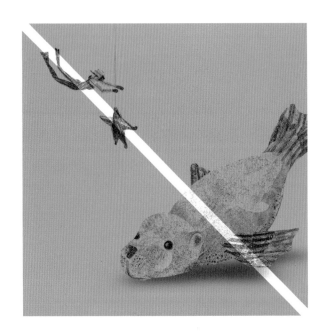

## 【 對 角 線 構 圖 】

主題放在對角線的位置，畫面呈現不平衡的縱深感，讓構圖看起來活潑而不單調。

## 【 X 形 或 十 字 構 圖 】

呈現凝聚感的向心構圖，會產生中心聚焦的暗示，視線的停留會比較久，且讓人印象深刻。

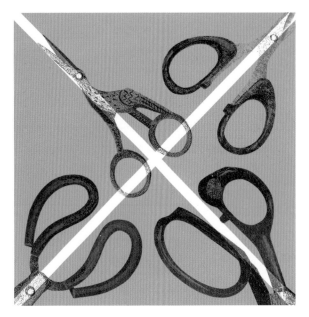

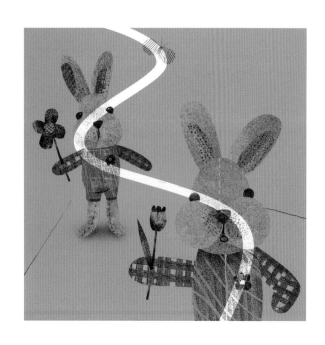

# 【 S 形 構 圖 】

構圖中形成蜿蜒的曲折線，引誘觀看者按照順序瀏覽，物件遠近的排列，有明確的視覺引導效果與暗示。

# 【 對 稱 或 對 比 構 圖 】

對稱會讓畫面看起來平衡且穩定，常用在建築或是想表現相呼應的主題，若將明度相反或是尺寸差異化，則會形成強烈的對比效果，製造緊張感與景深。

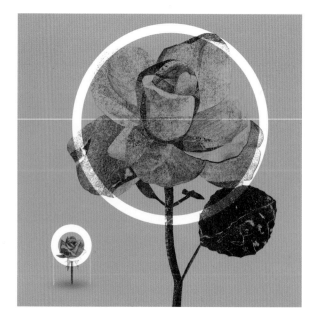

## 【 框 架 式 構 圖 】

能夠將觀看者的焦點引入框架內的景物，形成
前後景的深度，是快速凸顯主題的構圖方法，
適合用於營造神祕氣氛與窺視感。

## 【 方 形 構 圖 】

視線散落於畫面的四個角落，形成穩定和均衡
的心理感受，但過於平面化的構圖法也容易顯
得呆板。

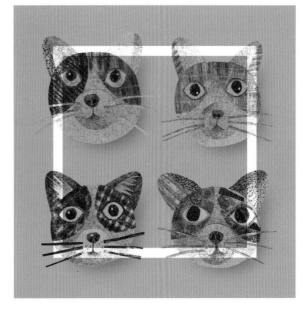

## 【 三 角 形 構 圖 】

以三點為視線焦點的構圖，活潑中帶有動態
感，物件會自然形成主從關係，是很靈活的構
圖方式。

## 【 圓 形 構 圖 】

放射狀或是魚眼構圖，容易在畫面中心點形成
聚焦，周圍環繞的物件使焦點自然地指向中心
位置，是很強烈的構圖法。

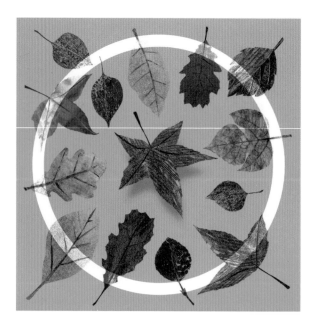

# ✦ CHECK ✦

訓練構圖的方法除了大量閱覽好作品外，將規則實際套用，也很重要。而我平時就準備很多的速寫本，除了用來畫畫外，更常透過拼貼來訓練自己構圖能力，而且拼貼的好處是做好個別元件後，可以將其浮貼並任意調動位置，等確認好構圖後再固定，在反覆的移動中，同時也練習過好幾遍各種構圖，對作品的判斷力也就日趨成熟了。

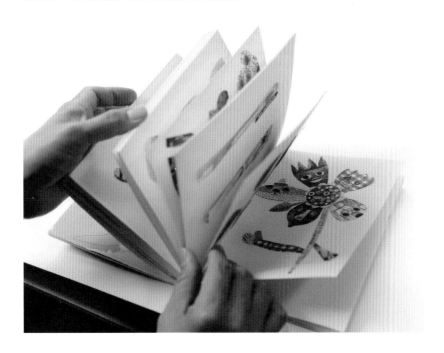

# LESSON

延伸應用

HANDMADE GIFTS

7

# 文 字 設 計

拼貼後會有很多剩餘的紙片，我會蒐集起來再重新黏合成一張大紙，然後用這張「花布」進行二次創作，剪出中文、英文、符號……等等，除了環保外，也讓文字看起來更有個性。

## 【 製作步驟 】

1. 紙片有大有小，建議剔除 2cm 以下的小紙花，因為黏貼不易且容易脫落。

2. 貼合紙片的同時也可練習構圖，色塊的分布能讓畫面呈現出重點。

3. 完成大紙後，隨興地剪裁文字，不用特別挑選或是躲避哪個區塊，建議不要用鉛筆打稿。

4. 剪的時候以筆劃為單位，長條、撇線、逗點、轉折都剪出來備用，像在寫字一樣。

5. 文字完成後，若有不易辨識的筆劃缺口，可用深色紙片或黑色色鉛筆補強，讓文字完整。

剩紙黏合成大紙，再次修剪

剪英文字

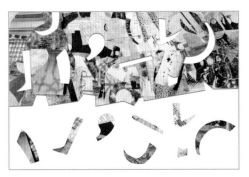

剪筆劃：豎、橫、撇、捺

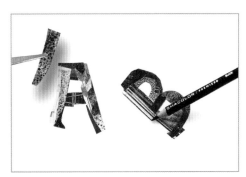

補強文字的缺口

拼 花 動 人
貼 草 物 物

COLLAGE

1 2 3 4 5
6 7 8 9 0 ,

A B C D E
F G H I J K
L M N O P
Q R S T U
V W X Y Z

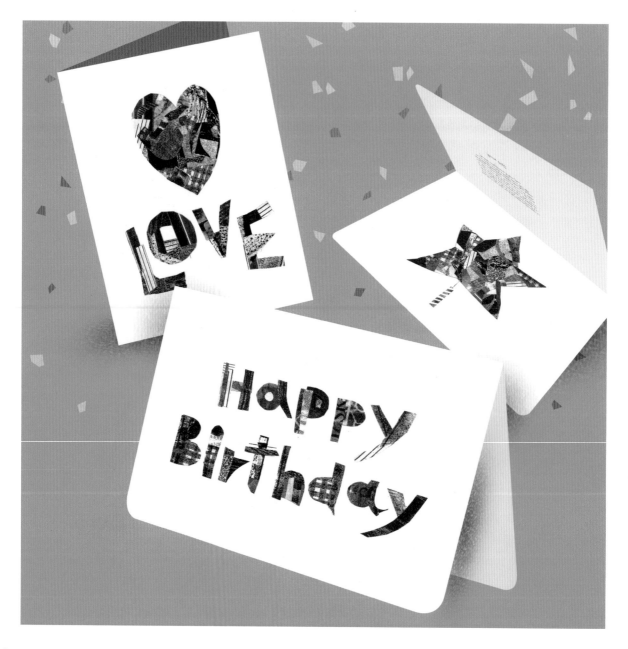

# 手 作 卡 片

有多久沒有親手寫張卡片了呢？隨著科技的發達，這些暖心的舉動漸漸減少了。學會了這本書的所有主題，最後就來動手做一張卡片吧！用一朵花、一隻貓或是剪出簡單的幾個字搭配構圖，材料不會太複雜，很快就能完成。

## 【 材料 】

1-2個…拼貼主角（選擇植物、動物、人物、文字）

1張……A4白素描紙或彩色粉彩紙（文具店有販售）

1個……圓角器（也可用剪刀修圓替代）

1個……彩色信封

1條……緞帶或棉繩

## 【 製作步驟 】

1. 將素描紙或粉彩紙對折，使用圓角器將卡片的直角修圓。

2. 封面貼上預先製作的主角，拼貼的厚度不要太厚，但務必黏合緊密。

3. 用色鉛筆畫些可愛的圖案，或用彩色棉繩和緞帶裝飾卡片。

4. 寫上祝福的文字，放入彩色信封，完成！

用圓角器導圓角

將拼貼元件緊密貼合

手繪可愛圖案丶加入裝飾

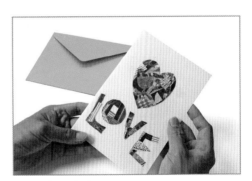

放入信封，完成囉！

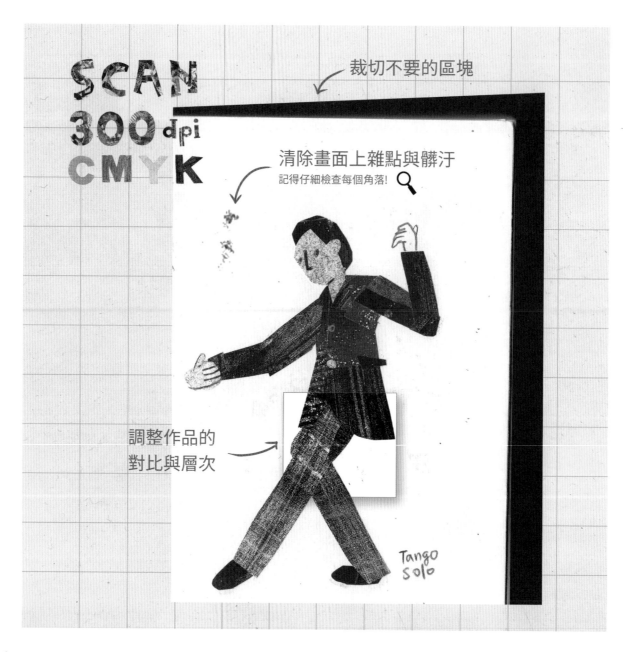

SCAN
300 dpi
CMYK

裁切不要的區塊

清除畫面上雜點與髒汙
記得仔細檢查每個角落! 🔍

調整作品的
對比與層次

Tango
Solo

# 送 印 前 的 注 意 事 項

市面上有眾多商品化的製作管道,可將作品印製成精美的生活小物,在此和大家分享我的製作經驗,以及送印前需要注意的小細節。

## 【 掃描工具 】

建議使用掃描器或是委託廠商掃描。由於智慧型手機拍攝容易產生暗角,畫面常有變形的情況,增加了後製處理的難度,不建議初學者使用手機。

## 【 掃描參數設定 】

解析度設定為300dpi或以上,色彩模式為CMYK,家用或高階機種掃描器皆可,但不推薦到超商掃描,其解析度多為200dpi,較不適合印刷。

## 【 掃描後處理(使用 Photoshop 影像處理軟體) 】

- 仔細檢查每個角落,清除畫面上的雜點與髒汙。
- 由於機器設定有所不同,掃描後的檔案會有太淺或過深的情況,適度地在軟體上調整作品的對比跟層次,使其接近作品的原況。
- 裁切掃描後不必要的區塊。

在網路上搜尋有雲端送印的廠商,使用他們提供的線上編輯器進行作品的完稿,送印後等待幾天,就能收到自己創作的文創商品囉!

可以製作的品項類型非常多,舉凡明信片、杯墊、T-shirt、揹袋、生活小物等等,合作前務必仔細地評估廠商的合作評價與產品品質。不熟悉電腦操作的初學者,不妨趁這個機會認真學習廠商提供的雲端編輯器。商品化沒有想像中困難,但需要花些時間適應,加油!

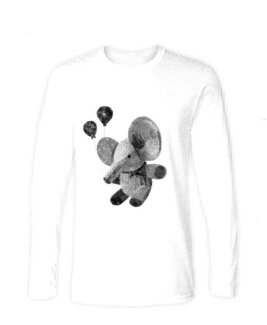

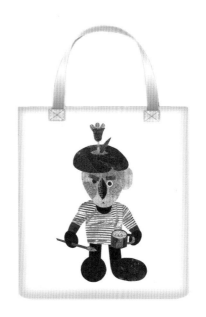

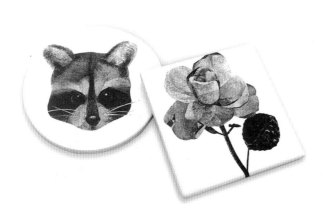

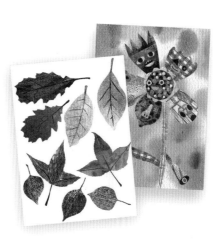

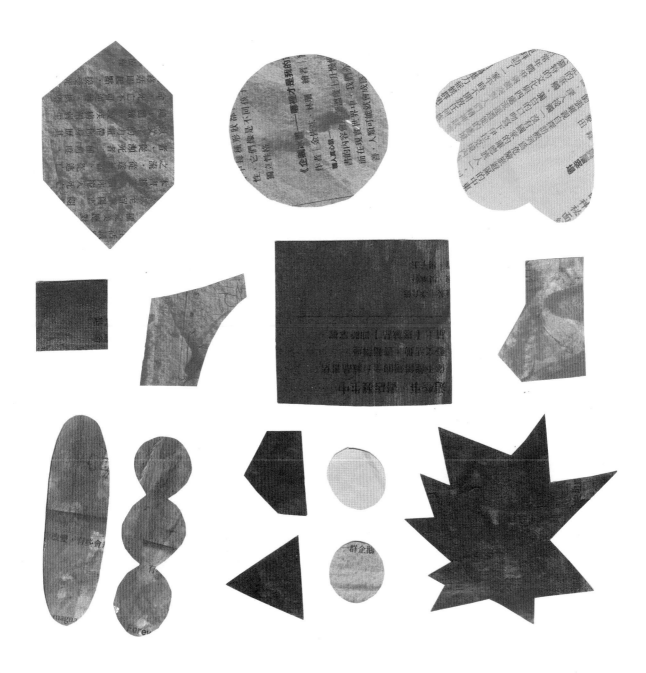

# SPECIAL THANKS

## 致 謝

這是我的第一本書，要感謝給予我想像力無限啟發與鼓勵的 Lucy 老師，和這些時間以來一起上山下海支持著我的祐明，以及有如心靈導師的高中同學世偉。另外，我要特別感謝亦師亦友的念蓁／nien，是你讓我領會速寫與拼貼帶給創作上的改變，還因此樂此不疲。同時謝謝每個合作的夥伴！

- 中正社區大學（羅校長、宸汝）
- 易禧創意（主任、美琴）
- 臺灣文創訓練中心（余洚）
- 彩逸美術（老闆、學姐、坤陽）
- 肯夢 AVEDA（Maggie、Vanessa）
- YOTTA（書涵、偉村）
- 原子好室（Cathy）
- 我親愛的學生們

一心文化　STYLE 002

# 大人的手繪拼貼教室

18類底紋技法╳10款構圖設計╳25種造型練習，
從0開始的7堂紓壓創意課！

作者／羅傑耀 Roger Lo
總編輯／蘇芳毓
編輯協力／楊惠琪
美術設計／D-3 Design

出版／一心文化有限公司
電話／02-27657131
地址／11068臺北市信義區永吉路302號4樓
郵件／fangyu@soloheart.com.tw
初版一刷／2020年10月

總經銷／大和書報圖書份有限公司
電話／02-89902588
定價／450元

國家圖書館出版品預行編目(CIP)資料

大人的手繪拼貼教室：18類底紋技法＋10款構圖設計
＋25種造型練習，從0開始的7堂紓壓創意課！／
羅傑耀作. -- 初版. -- [臺北市]：一心文化, 2020.10
　面；　公分
ISBN 978-986-98338-3-7(平裝)
1.剪紙 2.拼貼藝術
972.2　　109012688

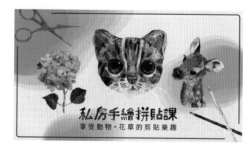